中國風

貿易風動・千帆東來

張錯 著

藝術家

目錄

中國風

中國風與絲綢

中國風（Chinoiserie）一詞是法文專指17世紀歐洲對中國狂熱想像而重複出現的一種藝術風格，它本來涵意有點像英文的阿拉伯風（Arabesque），只不過沒有China-esque這個英文字，同時不止英國、而是全歐洲都接受了這股從法國皇帝路易十四開始帶動東方品味的藝術浪潮。

但是誇張而帶強烈豐富中國想像暗示的藝術裝飾風格，不能盡歸諸於中世紀歐洲旅人帶回光彩奪目的中國瓷器，或是17、18世紀東印度公司輸入的中國青花瓷或日本漆藝。17、18世紀為這股浪潮在歐洲掀起最高點，而且廣泛涉及國家如葡萄牙、西班牙、法國、英國、荷蘭、瑞典、義大利等當年的海上霸權，但就像當代英國藝術史學者昂納（Hugh Honour）在《中國風》（*Chinoiserie – The Vision of Cathay*, 1961）一書內強調，中國風是一種歐洲風格，應該從歐洲本位出發研究，視為中世紀到19世紀的西方藝術家與工匠們看待東方及對它的想像，而不是像一般漢學家視它為模仿中國藝術的低能嘗試（"For chinoiserie is a European style and not, as is sometimes supposed by Sinologues, an incompetent attempt to imitate the arts of China."）。

昂納上面這番話說得好，把中國風放在適當的文本（proper context），他本人亦坦誠招認，西方對東方的認識是很模糊的，像他小時候，每天在餐盤上的楊柳青花紋飾（willow pattern，他家中當是用老招牌轉印瓷 Caughley, Copeland-Spode, Wedgwood, Adams, 或 Davenport 的青花瓷具）看到藍天白雲，

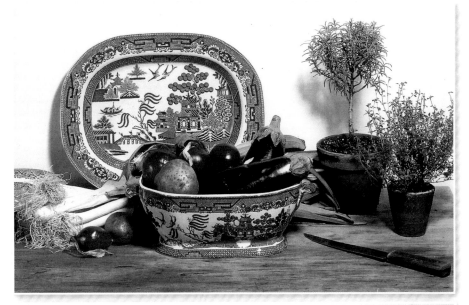

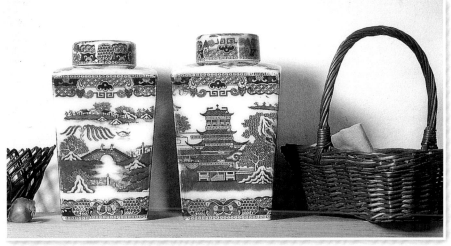

楊柳青花轉印瓷盤（上圖）、楊柳青花轉印茶葉瓷罐（下圖）

亭臺樓閣，以及傳說中一雙年輕情侶幻變成天上比翼飛翔的燕子。童年參加化裝聚會時也會裝扮成身著絲綢、頭帶草笠、後掛一條辮子、貼上兩片八字鬍鬚的中國官人。看到家中或別人家裡擺設的瓷器、漆具，也會被告知所有這些都是來自遙遠的東方，心中以為這就是中國或東方了。待長大後知道很多都是歐洲倣造，但童年對神祕中國種種形象依然清晰如新，足見中國風在西方影響力

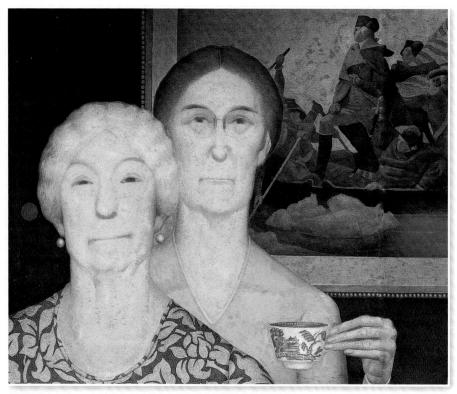

美國油畫家伍德1932年油畫作品〈革命女兒〉手持楊柳青花轉印瓷杯。

之強。

　　昂納還引用18世紀英國散文、小說家奧立佛‧哥爾斯密斯（Oliver Goldsmith,1730-1774）《世界公民》（*The Citizen of the World*, 原名*Chinese Letters*,《中國人信札》, 1760）一書內，虛構了一個在倫敦遊歷的中國河南人梁濟（Lien Chi Altangi），把他在倫敦所見所聞寫成書札寄回給北京一個禮部尚書，以中國人的眼光看待英國政治、司法、宗教、道德、社會風尚，並進行批評。書內有一封信函描述梁濟被一名英國貴婦邀請去她宅院花園觀賞一座中國神廟，梁濟一看，簡直被眼前的景象嚇呆了，顧不得什麼上國禮儀就這般回答：「夫人，我什麼都沒看到……這中國神廟大概也不能稱之為埃及金字塔，因為這小玩意也是風馬牛。」由此可見中國風與中國文化的懸殊。

二、

　　就像中國在西方被稱呼為「瓷國」（China），中國在漢朝因與羅馬藉絲路中東商旅的交通運輸，開始以絲及瓷器進入羅馬帝國，而被羅馬以拉丁文稱呼為「絲國」（Serica），中國或中國人就叫「Seres」，這個字其實取自希臘文，應該就是從漢音轉化的「絲」（Ser）字。西元97年（漢永元九年），漢朝名將班超曾試派遣甘英出使大秦，但由於在中亞安息帝國（Parthian Empire，西元前247年至西元224年）受到阻撓，甘英沒有成功，其實甘英

樓蘭出土絲刺繡

使大秦，可能「大秦」指的是今日的敘利亞，與羅馬還差一個地中海之遙。

　　漢朝與羅馬帝國通過陸地絲綢之路，進行商業貿易，漢朝出口精美的絲綢去羅馬，羅馬則以玻璃器物輸入中國。漢朝與羅馬之間的絲綢貿易，使羅馬人開始狂熱追求絲織製品。

　　但是漢朝與羅馬之間並沒有直接貿易聯繫，1世紀末、2世紀初的大月氏貴霜帝國（Kushan Empire）等中亞國家扮演了中介角色，以便從東西兩大帝國的貿易中賺取利潤，其中敘利亞首都安提厄（Antioch）更擔當重要角色，因為它早在西元前64年被羅馬攻陷成為羅馬帝國的一省，與羅馬、埃及的亞歷山大里亞（Alexandria）港市成為帝國第三大城。敘利亞地理環境特殊，地瀕地中海，鄰接羅馬、波斯兩大帝國，無形中就成了東、西兩地交通接觸要塞，並且為一個工業貿易中心及轉口國家。中國紡好的束絲（silk bundles），由敘利亞及波斯等國織成絲綢，圖案經常混淆著中亞與中國文化紋飾。羅馬的漢朝絲綢，不見得全部就是名副其實的中國絲綢，而應是被加工後運往羅馬的絲綢，極富異國情調，包括華夏流行紋飾主題（motif）如龍、鳳、孔雀等。

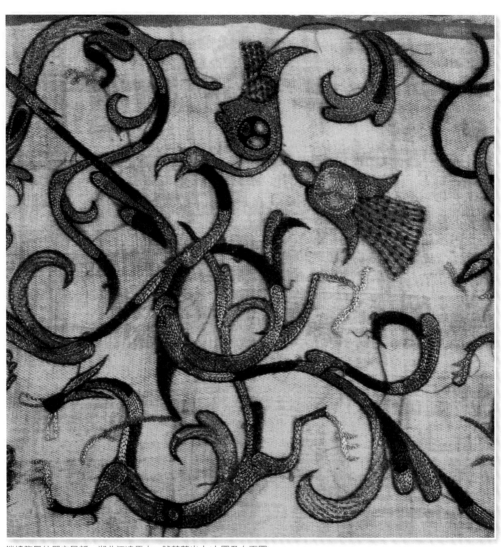

鎖繡龍鳳紋單衣局部　湖北江凌馬山一號楚墓出土(上圖及右頁圖)

保守的羅馬人對中國絲綢真是又愛又恨，一方面喜歡輕薄柔軟光澤的質地，另一方面又心疼大量黃金流失在購買這些如透明蟬翼的絲料。著名羅馬政壇元老塞尼卡（Seneca the Young）有一名句：「我看到的輕紗，假如你真的可以稱之為衣服，簡直是衣不蔽體，有失斯文，沒有一個女人如此穿著而能矢誓旦旦她不是赤條條的。」他又說：「這些狡猾婦人費盡心思好讓淫婦能在薄紗裡若隱若現，就連她的丈夫也不比任何外人或陌生人更熟悉自己妻子的身體。」當然塞尼卡是個雄辯兼幽默大家，但亦可見其衛道氣急敗壞之狀。據聞埃及艷后克利奧帕特拉七世（Cleopatra）也曾被記載穿著絲綢外衣接見使節，並酷愛絲綢製品。

羅馬帝國要到西元550年左右才獲得蠶種並發展養蠶技術，據說是幾個來自東羅馬帝國的僧侶將蠶種放在法杖內，私自從中國帶出，輾轉到達拜占庭帝國（Byzantium，後來的君士坦丁堡）。其實最可靠的傳說是嫁往于闐（Khotan，即和闐）的中國公主把蠶蛋藏在髮飾內，于闐便開始種桑養蠶。斯坦因（Aurel Stein）在中國新疆境內進行考古盜掘時，還在于闐附近的丹丹愛里（Dandan-oilik）遺址中發現了一塊「傳絲公主」的供品木畫（votive panel）。在這塊畫版上有一位頭戴王冠的公主，旁邊有一侍女手指公主的帽子，似乎在暗示帽中藏著蠶種的祕密。

後來養蠶技術輾轉西傳，拜占庭皇宮庭院設立了蠶室和繅絲機，並發展絲綢編製技術，一般土產絲綢多被皇室成員享用，但剩餘材料也能以高昂價格賣到平民市場。最初西元前500年到西元500年前後所謂的「絲綢貿易路線」（The Silk Trade Routes），就是從中國關外經中亞國家抵達波斯，由波斯入敘利亞出地中海，再抵達西部東羅馬帝國。

牛津大學艾許莫林博物館（Ashmolean Museum）中國藝術部研究員馬熙樂（Shelagh Vainker）在她的《中國絲綢文化史》（*Chinese Silk—A*

樓蘭出土風化後的絲疋

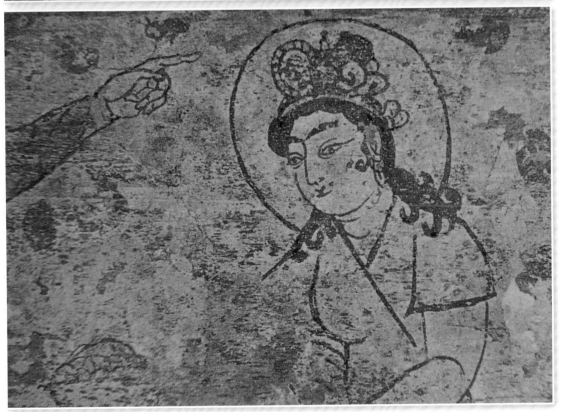

唐代　寶相花紋織錦（上圖）
于闐丹丹愛里寺院遺址發現的還願木板畫〈傳絲公主〉局部　約7世紀　倫敦大英博物館藏（下圖）

Cultural History, 2004, p.60）一書內指出，「絲綢貿易路線」一點也不平靜安穩（quite inhospitable），可謂荒涼之地，盜賊如毛。一般所知的南北絲路，即是從長安出發，分南北兩路繞過塔里木盆地（Tarim Basin）的塔克拉瑪干沙漠（Taklamaken desert），北路取天山山脈、哈密、吐蕃、庫車（龜茲）、喀什干、撒馬爾罕等地。南路取崑崙山脈、于闐、再繞北在新疆南部第一大城喀什庫爾干（Kashgar）聚合，或逕前往伊朗的木鹿（Merv，今又稱馬雷Mary，為土庫曼斯坦Turkmenistan首都）再重匯合。

另外亦有「中路」自河西走廊取敦煌進入塔克拉瑪干沙漠，再北上吐蕃與庫車之間，

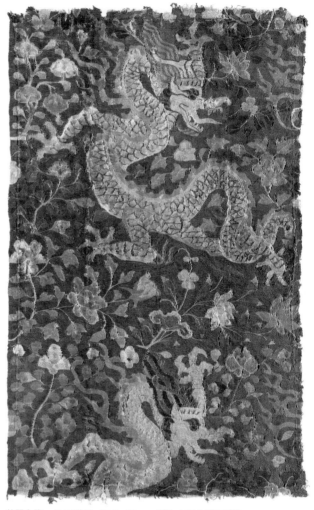

花間之龍　11-12世紀　53.5×33cm　紐約大都會美術館藏

經樓蘭西行，因此在這三條路線地區出土特別多的古代漢代絲綢，學者亦可在其圖案紋飾與後來變化互相比較。但要注意的是，不只是中國絲綢生產不斷改進，絲綢路線亦不斷因國家、王朝、領土遞換而變動，到了17世紀的歐洲絲絹的中國風，與中國晚明入清三代文化觀念演變密不可分，正如漢代絲絹構圖多有道家思想的陰陽五行、天圓地方、青龍白虎、朱雀玄武等四靈獸，而16-18世紀的江南絲織、蜀錦、緙絲構圖，則不乏山水花鳥、藏傳佛教圖騰、雲龍團

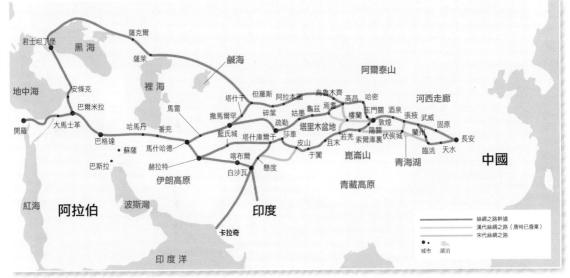

西元前5世紀到西元後11世紀陸地「絲綢貿易之路」路線

鳳發展下來的影響。

　　另一「中國風」的女學者雅各遜（Dawn Jacobson）亦指出17世紀英國東印度公司除了直接在中國做買賣外，亦不禁止水手及隨船人員攜帶私貨回歐洲市場出售，因而大量絲綢、布料、瓷器、漆器、牆紙……亦出現民間，依然供不應求（Dawn Jacobson, *Chinoiserie*, 1993, 2007, p.21）。早在14世紀元朝忽必烈汗國橫掃歐洲時，中國絲綢內的龍鳳及獅戲圖案已為天主教會所襲用，尤其是絲質刺繡的祭衣及背心，點綴著素雅花卉如白色的百合花紋飾，對炎夏酷熱做彌撒的教士，無疑是一服輕便清涼的消暑良藥。

　　中國本來就是全世界第一個養蠶繅絲、織造絲綢的輸出國，長沙「馬王堆」一、三號漢墓出土紡織品及衣物一百餘件，除少量麻布外，絕大多數為高品質絲線的「絹、紗、羅、綺、錦」，其圖案設計雅麗多變，揉合了刺繡、印花、彩繪等工藝。

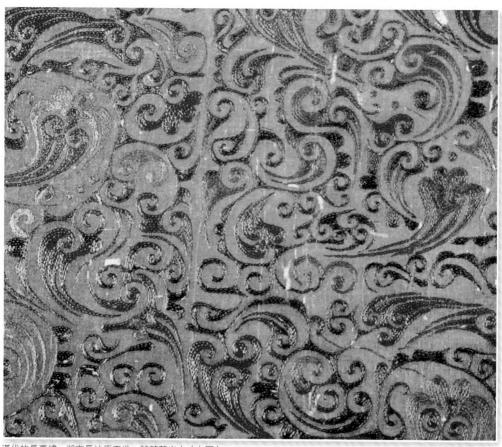

漢代的長壽繡　湖南長沙馬王堆一號楚墓出土（上圖）
唐代　荷花紋刺繡袈裟　繡金線絲織（下圖）

唐代　對鳳紋綾　　　　　　　　　　　　　　唐代三彩印花絲綢

　　許多印在綺羅上的三角菱紋（lozenges）幾何圖型（geometric designs），更是戰國工藝風格延續入漢的典型。也會讓人想到青銅鏡種，幾何圖形的「菱花紋戰國銅鏡」。這種鏡子以折疊式對稱的菱紋，把鏡面分成九個菱形地區，每區（包括鈕座為正中區）內各有一圓形花蕊，四瓣花朵，作十字形展開。近年也有人指出這類菱紋鏡子正確應稱為「杯紋鏡」，因為一般所謂的菱花紋，其實是戰國流行的漆耳酒杯紋。所謂漆耳杯，就是兩側有耳的酒杯。馬王堆、湖北江陵九店楚墓，都分別出土有戰國及西漢初期漆耳杯。後來雙耳杯發展成流行圖案，出現在楚漢絲織品上，成為菱狀形的「杯文綺」。

　　馬王堆一號漢墓出土的絲織綺羅圖案，即有煙色杯紋綺、絳色杯紋綺、朱色杯紋綺。至於以菱紋綺羅為底色（工藝術語呼之為「地」，即底下襯托之意），在上面用朱紅、棕紅、橄欖綠等有色絲線，以鎖繡針法，刺繡出流雲與鳳鳥的圖案，稱之為「對鳥菱紋綺地乘雲繡」。沒有鳳鳥，就叫「乘雲繡」。

　　有時也會用朱紅、棕紅、深綠、深藍、金黃的有色絲線，繡出捲枝花草

15

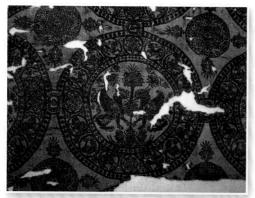

波斯薩珊王朝正反兩面織物——生命樹及插翼獅子。伊朗國
立博物館藏（上圖）
菱紋羅織物　湖南長沙馬王堆一號西漢墓出土（下圖）

及長尾燕子的圖案，燕為候鳥，定期秋季南遷，春季北歸，歸期有信。當時的人，把這種刺繡紋樣稱作「信期繡」。信期繡在一號墓出土繡品中占了大多數，包括絲羅地「信期繡」、信期繡絲綿袍、信期繡「千金」圍帶手套（手套上飾有篆書「千金」兩字的圍帶）。

另外還有一種「長壽繡」，圖案由花蕾，葉瓣及變形雲紋組成，用的是淺棕紅、橄欖綠、紫灰及深綠色的絲線。學者認為這些圖案象徵長壽，故稱「長壽繡」。也有人認為這些花草、是古人用來辟邪的茱萸。刺繡圖案還包括樹紋鋪絨繡、四方型棋紋繡、茱萸紋繡。印花方面有印在薄紗上的火燄紋，以及與彩繪結合的敷彩紗。傳統若此，難怪湘繡至今盛名不衰。

長沙馬王堆漢墓如此輕薄的紗羅從2至4世紀亦惟中國能生產，經由東羅馬帝國拜占庭商人輸入歐洲，一直要到12世紀義大利把拜占庭織工帶往西西里（Sicily），才開始義大利的絲織工業，後又轉往義大利西北內陸名鎮盧卡（Lucca），而大盛於14世紀的威尼斯。當初這些絲綢都是追隨中國漢魏以降的紋飾主題，參雜著拜占庭強烈的古波斯及伊斯蘭紋飾風格。

到了16世紀，中國南方沿海一帶城市如廣州，已大量出口絲綢到歐洲，基本上用大型商船與瓷器、茶葉及香料運載的都是紡好未曾加工的「生絲」（raw silk），到歐洲後曾與本地紡織工做成惡性競爭而被立法禁止入口。據英國紡織學者威爾遜女士（Verity Wilson）指出，當時廣州南方一帶已可

18世紀絲質彌撒祭衣物

生產歐洲商人指定紡印的絲綢紋飾，就像外貿瓷的「族徽」（Fitzhugh）餐具一樣（Chinese Export Art and Design, ed. Craig Clunas et al, Victoria and Albert Museum,1987, p.22），但這類「匹帛」（piece-goods）成品，是指在紡機上已織好或印好圖案的成匹絲綢布帛，只占出口成品一小部分，從1709-1760的幾十年間，異國情調的紡織品風行一時，但絲織成品從未超過商品入口英國總值5％，其他大部分當是指陶瓷與茶葉了。據「維多利亞和阿爾伯特博物館」（Victoria and Albert Museum）內中國紡織品收藏，許多中國絲織成品都是床蓋（quilts, bedspreads）或床頂掛簾用。出人意料之外，卻還有大量宗教彌撒儀式穿著的繡花或繪花絲織祭服、覆蓋聖杯聖餐的布塊，都是當時中國出品的絲織精品。

1780年畫絲聖杯蓋布及聖餐蓋
18世紀耶穌會神父絲質長背心（右頁圖）

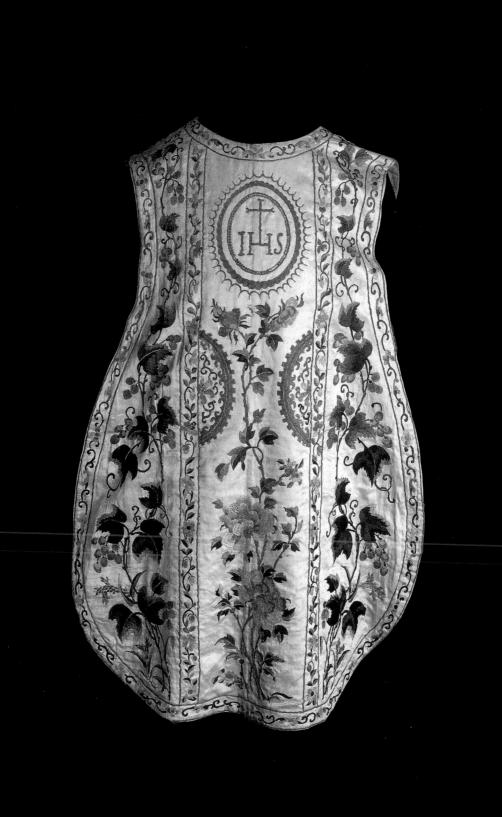

中國風

貿易風動・千帆東來

西方海上霸權、殖民主義、東印度公司

　　東、西兩大文化的接觸互動與航運及貿易密不可分，而航運在歐洲國家海上霸權的興起與競爭更互為表裡。芝加哥大學著名世界史（universal history）學者麥克尼爾（William H. McNeill,1917-）在其名著《西方的興起》（*The Rise of the West: A History of the Human Community*, U. of Chicago Press, 1963, revised edition, 1991）中一直強調西方本位主義的弊病，未能融入世界文明發展。歐洲史不應該是義大利史、德國史、法國史及其他，而是世界文明史相關的一部分，史賓格勒（Oswald Spengler,1880-1936）所謂《西方的衰落》（*The Decline of the West*, abridged ed. Oxford paperback, 1991），羅馬、希臘西方古文明相繼衰亡，就是因為史家把西方古文明看待成一個個別、獨立的個體發展，雖然史賓格勒同樣把歷史看成有機體，但是他的有機歷史是個體春夏秋冬四季的盛衰，由旺盛的生命到衰老的死亡。麥克尼爾的看法剛剛相反，沒有一個國家的歷史是獨立的，只有和其他國家種族融合（fusion）發展出來的大歷史，才是全面的歷史。西方歐洲史蓬勃充滿生機就是因為國家不斷擴展融合外面文明，因此，「西方的興起」就是書名副題的「人類共同體的歷史」（A History of the Human Community）。

　　麥克尼爾在另一本《歐洲史新論》（*The Shape of European History*, Oxford UP.1974）又特別提出西元1500年前後，是歐洲海上霸權擴充的關鍵年代。由於早期義大利人對航海技術及武力設備不斷研究改良，曾經一度稱霸於地中海，但曾何幾時，西班牙與土耳其相繼崛起，使義大利退縮入北部內陸的本

土資源，貫通東西半球的地中海世界，就落在西班牙與土耳其鄂圖曼帝國手上了。就歐洲文化現象而言，義大利退居霸權次位的影響，代表著一度風靡歐洲人文思想的文藝復興，以及對自己掌握個人命運與前途的救世信念開始動搖，最大衝擊就是政治動亂與火器發明後所向披靡的武器威力，尤其在船堅炮利的航海時代，能夠以寡敵眾，取得勝利。

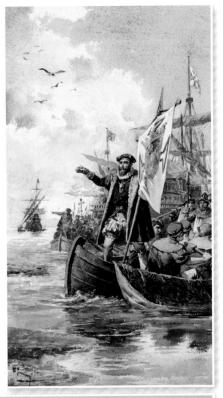

回顧印度的殖民地歷史，與葡萄牙有密切關切，自1500開始，達伽瑪（Vasco da Gama）於1498年繞過好望角航往印度。1510年，葡萄牙占領臥亞（Goa），成為葡屬印度在東方的的大本營。跟著又在美洲巴西、東南亞等地擴張。1553年租借澳門，以此為據點，與明、清朝代進行了三百年的貿易。

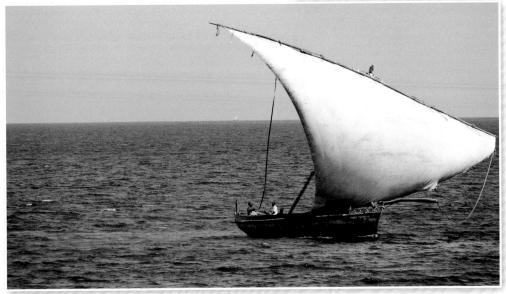

達伽馬抵達印度（上圖）
阿拉伯單桅船（下圖）

1509年2月，葡萄牙艦隊在西印度洋與回教艦隊開戰，在這所謂歷史著名的「第烏」之役（Battle of Diu），擊敗了由埃及支援、希臘水手操縱的地中海式排槳戰船（galleys），這種老式戰船因會干擾划槳，只有首尾才能裝炮，無法裝舷炮，而阿拉伯的單桅船（dhows）根本不能裝重炮。以該戰役船艘數量而言，回教國家與埃及聯合艦隊有一百多艘船，但大船只有十二艘，其他都是備有弓箭手的單桅帆船。葡萄牙一共只有十八艘船，五艘大型克拉克帆船（carracks，有時又稱naus），四艘小型克拉克，六艘克拉維爾（caravels，橫帆與三角帆並用的快船）及三艘小船，但是葡艦隊火炮口徑大，炮手精良熟練，根本不容回教船隊靠近短兵肉搏，就在一百碼距離外把敵方船隻擊沉，並為海戰帶來另一新觀念，海戰不再是雙方船隻短兵相接及弓箭互相發射，而是變為更具威力與破壞力的遠距離炮戰，引申為後來列艦戰術的形成。第烏海戰使葡萄牙人掌握了印度洋的制海權，控制印度洋關鍵貿易口岸和沿海地區，如臥亞、錫蘭（Ceylon）和馬六甲（Malucca），開始稱霸印度洋。

　　自後，海上稱霸的荷蘭、法國、英國等列強開始在印度分一杯羹，印度分別淪為海上列強的殖民地。西班牙於1492年哥倫布發現新大陸後，在中、南美

葡萄牙大型克拉克風帆戰船

洲建立了龐大的殖民帝國近三百年之久，更開採了墨西哥與祕魯的白銀礦
脈，大量的白銀供給量，使國家的貨物產量追不上貨幣的產量，物價颸升
飛漲。其他殖民帝國如葡萄牙也把南美洲國家許多金銀財富資源移轉回歐
洲，亦與鄰國西班牙碰到同樣處境，急促發展海上新航路與利用財富向外

葡萄牙大型克拉克風帆戰船模型

西班牙千里達號模型120門重炮三層戰船

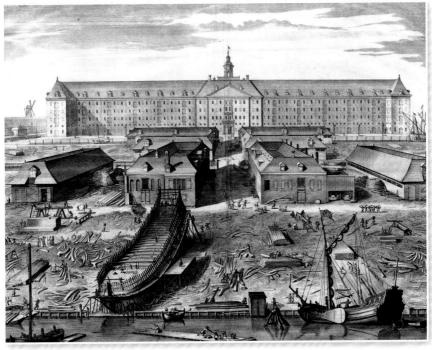
阿姆斯時丹之東印度公司船塢

藍碎花calico blue印布

投資貿易經商，成為當務之急，更必需以海上霸權威迫利誘殖民地國家，謀取最大利益與利潤。一時之間，這兩個原先瀕臨大西洋海岸的國家搖身一變，成為舉足輕重的「歐洲中心」（Euro-centric）國家，航向手工業發達、勞工低廉的東南亞殖民世界。

東印度公司（East India Company, EIC）是英國與荷蘭追隨葡萄牙、西班牙殖民主義擴展下在印度成立的事務機構，官商勾結，亦等於宗主國在當地的半官方機構。「英國東印度公司」成立於1600年，與葡萄牙及當時荷屬的爪哇或印度尼西亞（即印尼），爪哇當時首都巴達維亞（Batavia）就是今日的雅加達（Jakarta），主要貿易出口品為胡椒、咖啡、香料及轉口中國外貿瓷器）劇烈競爭相鬥。1601年荷蘭成立「尼德蘭聯合東印度公司」（Dutch East India Company, VOC），與英國劇烈抗爭，一直到1623年兩國才達成協議默契，荷蘭獨占東印度群島（East Indies），英國則獨占印度次大陸（India subcontinent）。當時印度一帶貿易品包括香料、絲織品、棉織品、紅茶、珠寶、炸藥用的硝石（saltpetre）、染料用的靛藍（indigo dye）等。

靛藍這種在印度以天然草本植物（indigo）造成湛藍色染，然後又用刻著不同圖案的長方或方形木刻印版，蘸好染料用手工一一槌印在布上。於是流行在英國的印度印花衣布，後來在西方又叫「印花布」（chintz，又名calico），有不同色彩組合，其中尤以湛藍、橙紅碎花最特出，藍色印花布就叫blue chintz或blue calico，餘此類推，後來藍色瓷器亦有襲用這名詞，就叫indigo chintz或blue chintz。由於印花布耐用又不脫色，比當年另一種容易在水上脫色的蠟染花布（batik）更為實用，所以極受歡迎。這些印度古文化的手工業，在工業革命尚未開始及機器大量使用前，成本極為便宜。在藝術角度看來，傳統印度印花圖案即使說不上是「中國風」，但絕對是西方人眼中的「東方主義」

（Orientalism）了。

需要稍指出所謂calico印花布，當年在英國大部分是指白色或奶油淡黃色的棉布，一直到印花布在美洲大陸流行後，才指有顏色的碎花布。

當年印度的莫臥兒王國（Mughal Empire）能夠接受英國招商自由買賣，主要由於棉織品大量生產能夠提供在孟加拉一帶幾十萬農戶及手工棉紡織戶的就業機會，商業出口貿易的增加，也帶給皇室朝廷及地主商賈大戶更大的稅收利益與政治民生穩定。

如此一來，除了英國、荷蘭，其他歐洲海洋強國如法國、丹麥、奧地利、西班牙和瑞典都在印度設有東印度公司。英國自1612年「蘇瓦里戰役」（Battle of Swally，原名為Suvali，指印度古吉拉特邦蘇拉特附近「蘇瓦里」村莊近海的一次海戰），四艘英國東印度公司的炮艦（galleons），包括裝置有強勁三十八門火炮的「赤龍號」（Red Dragon，但此船於1619年又被荷蘭擊沉），打敗葡萄牙四艘炮艦（naus）及二十六艘沒有火炮的三桅帆船後（barks），英國東印度公司遂開始得到莫臥兒皇帝的賞識信賴，擴充在印度的據點。葡屬印度（Eastado Português da India）的臥亞（Goa）殖民地功能開始褪色，成為一般乘船東來耶穌會傳教士的暫駐居地，讓他們再重新出發前往馬六甲及澳門，當年義大利耶穌會傳教士利瑪竇（Matteo Ricci）即利用此一途徑來到澳門，再上北京見到明朝的萬曆皇帝。

17世紀開始，西方列強橫行海上的「英姿」與彼此因利

1770年英國碎花長裙

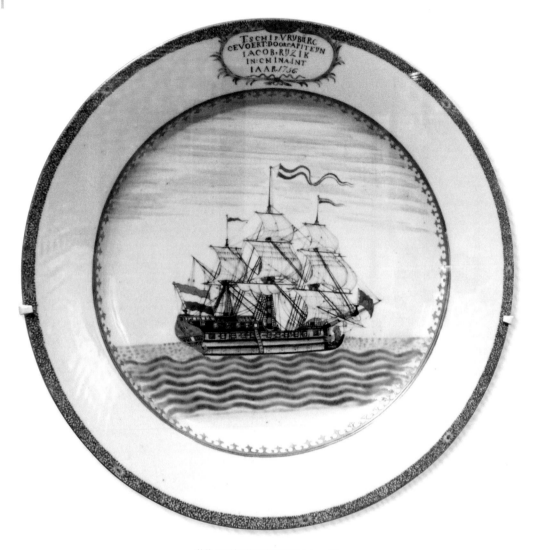

乾隆1756年彩繪荷蘭商船Vryburg號

益衝突而互相開炮殘殺的畫面,可見諸於英國航海史畫家蒙那密(Peter Monamy,1681-1749)、鄧肯(Edward Duncan,1803-1882)等人的畫作。這類畫作代表一種征服者的話語,就是西方文明人征服東方野蠻人或是基督文明征服異教徒的「東方主義」,最顯著的例子,就是英國於1750-1799年在南印度征討提普蘇丹(Tipu Sultan)的戰役。提普蘇丹王是一個詩人,也是虔誠的穆斯

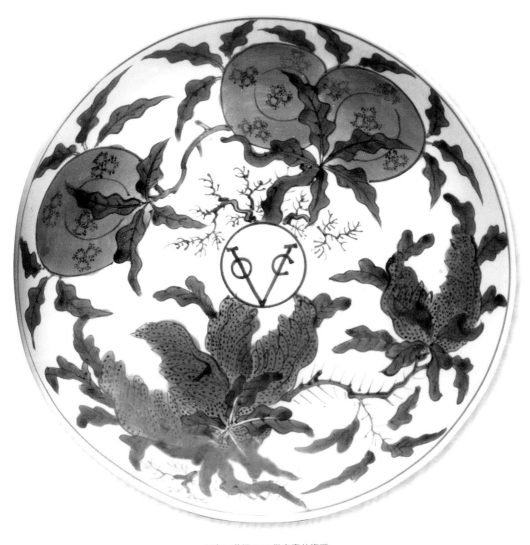

日本17世紀VOC 徽章青花瓷碟

林，對外來基督教很寬容，也容許法國人在邁索亞（Mysore）建立天主教堂，但是在英國人入侵邁索亞戰役（Anglo-Mysore Wars）四次慘烈交戰裡，1799年終為英聯軍所殺。然而在英國畫家辛哥頓（Henry Singleton,1766-1839）的〈決戰圖〉（The Last Effort and Fall of Tippoo Sultaun）或其他無名畫家〈受降圖〉（General Lord Cornwallis, receiving two of Tipu Sultan's sons as hostages in the year

1793, Surrender of Tipu Sultan）的畫作裡，我們並未在戰場或非戰場上，以及征服者與被征服者之間的血腥鬥爭裡，看到勝利者出自內心的寬容與仁慈。

英國東印度公司除販賣奴隸外，還利用印度孟加拉種植棉花田的農民，強迫他們兼種鴉片，再走私運往中國謀取暴利，間接讓大清帝國走向衰亡。18世紀初期，強盛的莫臥兒王朝亦開始衰落，印度重新分裂為許多小城邦，英國東印度公司趁機以喧賓奪主之勢脫掉「商務公司」的假面具，逐漸占領馬德拉斯（Madras）、加爾各答（Calcutta）和孟買（Bombay）等城市，在那裡設立省督與城堡管區。1767年英國議會通過「東印度公司管理法」，在加爾各答的省督改稱總督，由英王直接任命，代表英國政府全權管治英國占領下印度的全部領土。東印度公司直接統治印度，最終變成統治印度的殖民政府，直到18世紀末60年代，英國東印度公司才走上末路。

但英國東印度公司未結束前，它左右了大不列顛的財政，西方海上霸權在南亞、東南亞蠶食各地資源，但在中國的貿易上卻產生了極大逆差。那就是說，因為明、清兩代對外貿易，均以白銀作貨幣為準，而瓷器、絲綢、茶葉及香料的大批輸出，使英國大量流失國內的白銀。歐洲諸國，葡萄牙及西班牙在這方面影響較小，萄、西兩國海霸遍及南美洲，巴西的黃金、祕魯和墨西哥的白銀都成他們囊中之物，當初運輸回國，一度銀賤貨稀，引起通貨膨脹。達伽馬發現好望角，海航出一片新世界與新希望，其他西方國家也乘風破浪，相湧而來。

16世紀英國的「都鐸王朝」（Tudor）算是英國歷史的黃金時期，及至1603年都鐸最後君主伊莉莎白一世逝世後，便陷入17世紀漫長的宗教衝突與清教徒運動，要到18和19世紀初期帶來重大變革的「工業革命」（Industrial Revolution），農

馬六甲聖保羅教堂殘址之荷蘭人墓地

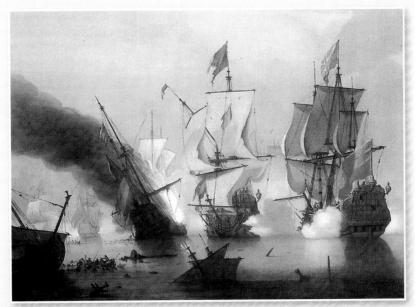

蒙那密　西方列強海戰圖

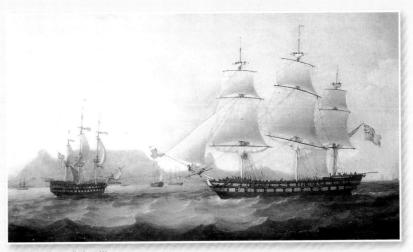

英國戰船雄風　作者不詳

業社會轉化為科技和機械工業社會，以蒸汽動力為基礎的新技術，使得經濟規模擴大而得到節約，從而使傳統家庭手工業減少，紡織業更因生產過剩而亟欲推廣市場，一度價廉物美的印度花布已無剩餘價值，驅使印度棉花農工轉行種鴉片成為順理成章之事。比較起來，中國17、18世紀由明入清，康雍乾清三代盛世、勵精圖治、顯赫一時，國富民安，農村經濟自給自足，又豈是西方人所能覬覦於萬一？然而19世紀道光（1821-1850）、咸豐（1851-1861）衰落期開始，有如羊入虎口，英國人率先乘虛而入。

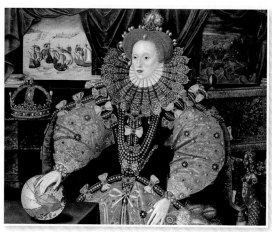
伊麗莎白一世「童貞女王」（1533-1603）

如前所述，由於英、中兩國貿易的逆差，英國人早就想扳回平手，及至乾隆於1759年開廣州一埠作通商口岸，讓中國行商設行互貿，西方商人何等機靈，早已藉此看出中國軍力外強中乾，官吏貪婪腐敗，官商勾結，富商生活奢侈糜爛。鴉片當初由葡萄牙人自印度帶入澳門，吸食尚在少數，但英國人在印度大量種植鴉片後，先把成品運往加爾各答，再船運走私入廣州分售，風靡一時。中國人吸食鴉片煙「得南洋吸食法而益精思之」，把運入的煙土（又稱洋土foreign mud）「煮土成膏，鑲竹為管，就燈吸食其煙，不數年流行各省，甚至開館賣煙。」（李圭，《鴉片事略》卷上，1895光緒21年刻印）。

有關中英兩國貿易詳情，郭廷以《近代中國史綱》（香港中文大學，1979）卷上指出，英國對華輸出多為毛織品、鋁、錫、銅、鐘錶、玻璃及來自印度的棉花、棉織品。中國對英的輸出首為茶葉，次為絲綢、土布、瓷器。茶葉輸出每年約30萬斤，18世紀末，漸至1800萬斤，19世紀達2000餘萬斤（註：每百斤價銀19兩），占出口額的90％以上。在男耕女織的中國農村經濟自給的情況下，英國對華輸出商品實缺少市場，但要交易茶葉，惟有用白銀購買。18世紀前期，英國輸入中國的貨值，常不及進口白銀的1/10。在歐洲盛行重商主義，

重視現金的時代，英人認為這是國家的巨大損失，及至發現鴉片大有銷路，遂全力以赴。1773年，東印度公司取得印度鴉片的專賣權，獎勵栽種，統制運銷。中國每年進口增至四千餘箱，漸至六千餘箱，每箱售價自白銀一百四十兩上漲至三百五十兩，開始感到鴉片貿易的壓力。

　　嘉慶朝禁煙失敗，道光前期再申明禁令，加重行商責任，夷船進口，照舊認保，另飭身家殷實的四行行商輪流加保，但從此夷船預將所載鴉片轉於停泊虎門口外伶仃洋的躉船，再由包攬走漏的「快蟹」小船接運入口。躉船約二十五艘，快蟹近兩百艘，行駛迅速（中國內河船隻種類極多，這也就是後來中國貿易〔China Trade〕的「外銷畫」〔export painting〕的「蓪草紙畫」〔pith paper painting〕中,有極多的船隻描繪的原因），備有武裝，關津巡船不惟無力制止，且通同作弊。閩粵交界的南澳，為煙船的另一集中地，大都為英國「渣甸

中國19世紀水粉畫所描繪抽食鴉片情形

洋行」（Jardine Matheson and Co.）所有。北至天津、奉天，各海口均有專司收囤轉販店戶，分銷內地。鴉片貿易史上所謂「伶仃走私」時期，於是開始，銷售數量直線上升。1821-1828年，平均每年為九千餘箱；1828-1835年，為一萬八千餘箱；1835-1838年，為三萬九千餘箱。每箱平均價銀約四百兩，最後四年，每年的總值約為一千五百餘萬兩。鴉片占英國對華輸出總額的50％以上。印度政府歲入的1/10來自此項非法而不人道的貿易，孟加拉一處即近一百萬金鎊。19世紀初年，美國煙販自土耳其運至廣州的每年亦有一千餘箱。

　　清朝一直以紋銀（sterling silver，銀加銅，非十足成色）作為貨幣單位，紋銀並非實際銀兩，而是用於折算各種成色的金屬銀的一種記賬貨幣單位，清制規定紋銀一兩等於制錢（銅錢）一千文，但乾隆朝之後，由於私鑄劣錢增多和白銀外流，經常出現錢賤銀貴的現象。中國的白銀產量不豐，富有之

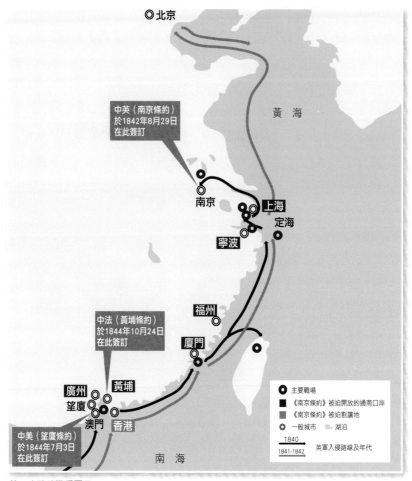

第一次鴉片戰爭圖示

家，常事囤藏，婦女亦用以製造飾品，不能再行流通，供不應求，銀價有漲無回。制錢分量減輕，私鑄的氾濫亦有影響。銀價上揚，錢價貶值，物價升高。鴉片進口激增，現銀逐年外漏，無異火上加油，銀荒日甚，伶仃走私時期，尤為顯著。18世紀末年，紋銀一兩兌換制錢八百文，19世紀初年，為一千文上下，1821-1838年，由一千三百文，以至一千六百餘文，四十年間，銀價上漲一倍，財政大為支絀，購買鴉片，就是紋銀外流嚴重的「銀漏」問題。亦即所謂「非耗銀於內地，實漏銀於外夷」。

1838年，林則徐出面禁煙，引發第一次（1840-42）、第二次（1856-60）鴉片戰爭。第一次鴉片戰爭簽定的《南京條約》是中國近代第一個不平等條約，中國割讓香港給英國，上海、廣州等五大口岸被迫開放給英國人貿易和居住。同樣第二次鴉片

第一次鴉片戰爭英艦於虎門戰役擊潰清朝海軍

戰爭英法聯軍之役後，清政府先後簽訂《天津條約》、《北京條約》、中俄《璦琿條約》等條約，中國因此而喪失了東北及西北共150多萬平方公里的領土。香港對海的九龍半島亦以界限街為限，中方設立九龍城寨，屬新安縣，其餘深水步、土家灣、九龍塘、紅磡、尖沙角均認作「此一帶均係山岡不毛之地」，盡租借予英國。

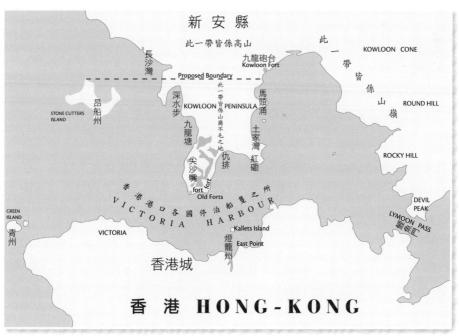

中英《北京條約》中割讓九龍半島部分之示意圖

西方啟蒙運動、
洛可可、中國風

　　18世紀歐洲「啟蒙運動」（Enlightenment），由於個別國家歷史背境不同與處境相異，有早晚先後，肇始則可推至17世紀海權擴張，開拓了「人」的視野與胸襟，成為14世紀以降對「文藝復興」（Renaissance）的反動，不再妥協於羅馬教廷上帝專一旨意或是刻意追溯希臘、羅馬的古典文藝傳承。由於航海貿易發達、商人、傳教士、地圖學（cartography）及報刊媒體對歐洲以外地域的敘述介紹，一直以西方文明為本位的「人」發現了一個更大更廣闊的世界，而一向被視為「異教徒」（pagans）或「野蠻人」（savages）的中東回教及亞洲「他者」（the other），其資源、文化藝術竟然如此多彩多姿。古文明如美索不達米亞的埃及或遙遠的中國，其文化傳統及宇宙論（中國道家的自然與道或儒家的理性論述），堪足作為強調以理性追求知識與真理的啟蒙思想家或「哲者」攻錯的他山之石。

　　但是「啟蒙運動」必須要從西方文化本位的自我覺醒開始，尤其是在人性、理性、宗教、文學藝術、科學邏輯辨證的創新追尋。歐洲國家以法、英兩國的哲學系統最為完備，啟蒙運動軸心在法國，語言以法語為主，主要人士有法國啟蒙大師伏爾泰（Francois de Voltaire, 1694-1778）、孟德斯鳩（Montesquieu, 1689-1755）、盧梭（Jean Jacques Rousseau, 1712-1778），直追歐洲17世紀早期好幾項偉大知識成就，包括牛頓（Sir Issac Newton,1642-1727）的種種發現，還有笛卡兒（Rene Descartes, 1596-1650）及貝雷（Pierre Bayle, 1647-1706）的理性主義（Rationalism），培根（Francis Bacon, 1561-1626）及

大衛像是文藝復興時代米開朗基羅於1501年至1504年雕成，用以表現大衛王決戰巨人歌利亞時的神態。

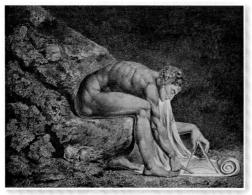
牛頓 布雷克畫作

洛克（John Locke, 1632-1704）的經驗主義（Empiricism）。伏爾泰認為中國人的「理」或「天」，是萬物本源，也是古代文明立國的肇因。他推崇中國哲學一切都是超自然，有任何神奇意味，因此中國歷史先古開始就合乎理性。1755年伏爾泰把中國元劇《趙氏孤兒》改編成《中國孤兒》（L'Orphelin de la Chine）在巴黎演出，轟動一時。

笛卡兒也是從小就接受中國文化陶冶，他的《方法導論》（Discourse on the Method）以上帝存在保證物理世界存在，強調人的良知、知識的侷限、懷疑與思考，因而有「我思，故我在」這句話（Cogito, ergo sum, Je pense donc je suis, I am thinking, therefore I exist）。有點像宋明理學家王陽明的致知，並且熱烈贊揚中國人的智慧理性。

撰寫《百科全書》（Encyclopédie）的狄德羅（Denis Diderot,1713-1784）高度推崇儒家經典《四書》、《五經》，孔子建立的哲學是理性宗教，不談聖跡和啟示，是純粹倫理學和政治學，也是中國人歷古以來傳承奉為正朔的實用哲學。

然而啟蒙運動者也是「自然神論者」（deists）與中國的「天命」（mandate of heaven）剛剛相反，他們相信「天意」（providence）及上帝創造世界及其自然規律（natural order）後，就不再參與其事。自然神論相信宇宙開始是造物主創造出來，這個造物主開始就將整個宇宙運動的定律，和以後發展的過程，都設計好，然後就不再干涉參與。宇宙自然運行，生命的誕生是「必然」而不是「偶然」。進化是神預定好會發生的現象演變，其他則由人的智慧與知識去追尋、決定、創造出一個更完美的社會秩序與精神境界。

牛頓發現了「萬有引律」（universal gravitation）及物體的運動定律，以簡單數學公式把地球及天體運行歸納入相同公式，打破了早年歐洲物理學把天體與地球的運動分為兩個截然不同之個體。牛頓的發現對當時的神學有很大衝

擊，好像地上的人，與天上的神可以分道揚鑣。人類可以學習自然、征服自然，並以懷疑精神來檢討舊社會。如此一來，人類理性可以指導一切自然律，成為自然的主人，利用自然資源，造福人群。科學技術的進步及後來英國「工業革命」的精神也支持這一論點。

　　上帝的設計，天地萬物的瑰麗（或邪惡），皆從人與物的形態顯示出來。文學中最著名例子就是英國17世紀神祕主義詩人布雷克（William Blake,1757-1827）詩集《經驗之歌》（Songs of Experience）內作於1794年音韻抑揚頓挫的〈猛虎〉（Song 42:The Tyger）：

Tyger！Tyger！burning bright	猛虎！猛虎！炯燿燃燒
In the forests of the night,	黑夜的叢林裡，
What immortal hand or eye	究竟是什麼神的妙手慧眼
Could frame thy fearful symmetry？	設計出你威猛懾人的對稱？
In what distant deeps or skies	什麼遙遠的地獄天堂
Burnt the fire of thine eyes？	燃燒著你眼睛的火燄？
On what wings dare he aspire？	什麼翅膀他敢飛越前來？
What the hand dare seize the fire？	什麼的手敢攫奪那火燄？
And what shoulder, & what art.	還有什麼肩膀、什麼天工巧藝
Could twist the sinews of thy heart？	可以扭轉你心房的筋腱？
And when thy heart began to beat,	當你心房開始搏動，
What dread hand? & what dread feet？	那又是誰動的驚人手腳？
What the hammer？ what the chain？	什麼鎯頭？什麼鐵鍊？
In what furnace was thy brain？	什麼洪爐鍊就你的腦袋？
What the anvil？ what dread grasp	什麼鐵砧？什麼燙手炙熱
Dare its deadly terrors clasp？	敢捋握那些兇神惡煞？

When the stars threw down their spears,	當星星紛紛投下它們的光矛
And watered heaven with their tears,	及以淚洗蒼穹
Did He smile his work to see?	祂是否看到成果而得意？
Did He who made the Lamb make thee?	是否造了羔羊的祂又造了你？
Tyger! Tyger! burning bright	猛虎！猛虎！炯燿燃燒
In the forests of the night,	黑夜的叢林裡，
What immortal hand or eye	究竟是什麼神的妙手慧眼
Dare frame thy fearful symmetry?	膽敢設計你威猛懾人的對稱？

　　布雷克的〈猛虎〉就是代表17-18世紀「自然神論者」對造物者及其創造的萬物最精闢的闡釋。猛虎是一個善惡模稜兩可的象徵，一方面它代表上帝「設計」（frame）創造老虎斑爛條紋最精緻完美的「對稱」（symmetry）規律（order），在黑夜的叢林裡，有如炯燿燃燒的火燄。另一方面猛虎擒羊，牠也能是一度曾為美麗天使後成撒旦魔鬼的化身，攫食下凡的耶穌基督，因為基督曾自稱為「上帝的羔羊」（The lamb of God）。

　　布雷克曾為彌爾頓（John Milton,1608-1674）的《失樂園》（*Paradise Lost*）作插圖，深受聖經《創世紀》（Genesis）各種天使魔鬼形象的影響，所以猛虎亦不例外。它熊熊火燄的眼睛，可能是地獄的恨火，也可能是天堂的愛火。而那些敢飛近猛虎的翅膀，可能是雪白天使翅膀，也可能是《失樂園》內描述那些魔鬼嶙峋連皮帶骨的翅膀。

　　跟著就是上帝創造老虎有如鐵匠打造藝品的巧喻。鐵鎚、鐵鍊、洪爐、鐵砧，令人想起希臘神話裡愛神的夫君，醜陋駝跛的火神鐵匠赫腓斯塔斯（Hephaestus），整天辛苦在火山下錘砧敲打、搖煽風箱洪爐，為諸神造出戰器兵戈、工具藝品。阿波羅駕駛的日車，愛洛斯（Eros）的金、銀箭都是他鑄製，但諸神卻鄙其醜陋。上帝做老虎時的辛勞有如火神鐵匠，也未想到它會搖身一變，成為餓虎擒羊的魔鬼。天上有天使魔鬼，世間亦何嘗不是人虎如一？

有人善良如天使，也有善良天使瞬間變成兇神惡煞的噬人老虎。

而最後，詩人就像啟蒙運動者面對傳統神學的挑戰，假如上帝全能全知，為何造出羔羊又造猛虎？為何世間欺善怕惡、惡得善終、善無好報？那麼上帝真的就是當初完成「設計」及規律後，就不再參與其事了？要注意首段末段相同，只差最後一行的第一個字，詩人把「可以」（Could）轉為「膽敢」（Dare），無疑就是向萬能上帝追詢，這隻斑紋美麗對稱如鬼斧神工的老虎，為何又可如此兇惡勇猛？弱肉強食？在如此不公平的自然法則，為何全知的神既知今日，何必當初，更可撒手不理？

設計、均衡（balance）、對稱規律（symmetrical order）是14-17世紀文藝復興運動的復古典範，但是17世紀的歐洲除了啟蒙運動，又崛起了巴

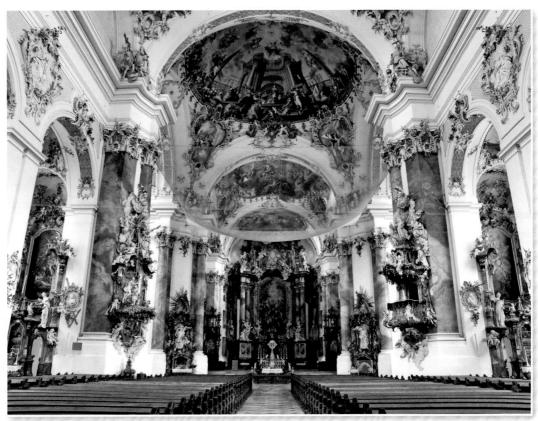

德國奧特波倫修道院大教堂的洛可可風格，建築空間充滿生命。1737-66年　建築師約翰・米夏耶爾・費夏設計

洛克（Baroque）風格針對文藝復興運動的對抗。巴洛克一詞源自葡萄牙語barocco，其意為「未加工的珍珠」（rough pearl），主要來自藝術史學者對1600-1750年間在歐洲建築與藝壇茁起一種風格的敵意評語，這種風格強調以原始渾然天成的粗糙，對抗文藝復興所堅持的細緻柔和、規律均衡的唯美觀念。

巴洛克風格藝術風靡一時，在建築上，如羅馬的聖彼得大教堂，倫敦的聖保羅大教堂，同時亦包括園林景觀設計觀念。在音樂上，如德國巴哈（J. S. Bach, 1685-1750）的序曲（preludes）、賦格（fugues）及〈馬太受難曲〉（Passions），或義大利蒙地維蒂（C. Monteverdi, 1567-1643）歌劇L'Orfeo，強調希臘神話Orpheus與妻子Eurydice的生離死別。在繪畫上，如林布蘭特（Rembrandt Harmenszoon van Rijn, 1606-1669）對聖經體悟的畫作，光線如靈光一刻的聖靈降臨。在雕塑上，最明顯例子就是義大利巴洛克雕塑家貝尼尼（Gianlorenzo Bernini,1598-1680）的雕塑〈聖泰勒莎的法悅〉（The Ecstasy of St. Teresa），描述聖女接受聖靈降臨，有天使手持金矛，戳刺入她的心臟，分不出是狂喜高潮或是疼痛。

17世紀巴洛克在藝術史的重要性揉合了「中國風」，發展入18世紀洛可可（Rococo）風格。歐洲繪畫、瓷器、建築、服飾、室內設計（尤其家具、壁畫）、服飾甚至髮型等都因洛可可大膽創新而大放異采。洛可可不喜法國宮廷上層社會襲用的刻板方直線條古典藝術風味，而愛用曲線、不對稱（asymmetrical）的突兀風格標新立異，反映出當時日漸寬裕商人中產階級的

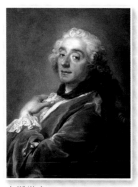

社會享樂觀、奢侈享受，以及愛慾交織的世俗風氣。更由於啟蒙時期西方海上航運發達，帶回許多東方或南北美洲異國情調（exoticism），使一向以歐洲中心（Eurocentric）的西方人耳目一新。畫家們大開眼界之餘，亦受到外來文化刺激，增加不少異國風情描繪。1730年代更受到「中國風」影響，從建築、家具到油畫和雕塑，尤其路易十五時期的法蘭索瓦‧布欣（Francois Boucher, 1703-1770，另有譯名布榭、布歇）的油畫，經常有中國瓷器、人物出現。他的四幅中國主題油畫

古斯塔夫(Gustav Lundberg)
1741 布欣像　油彩畫布

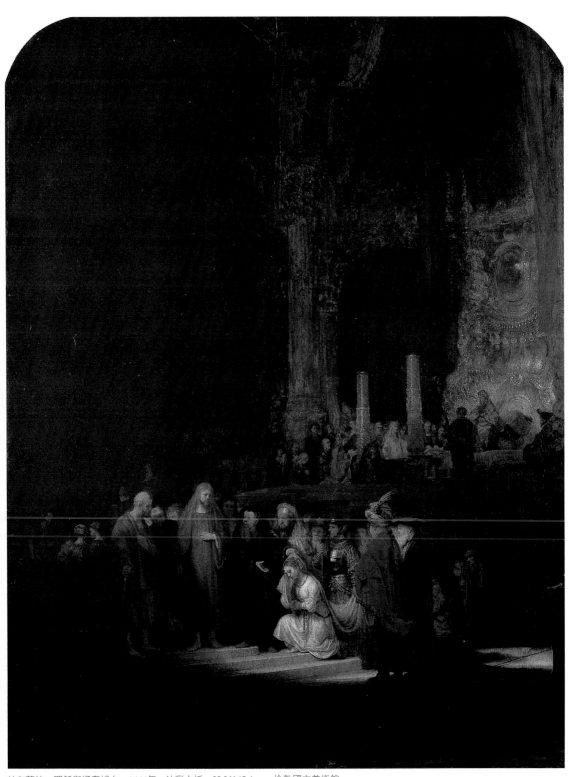

林布蘭特　耶穌與通姦婦女　1644年　油彩木板　83.8×65.4cm　倫敦國立美術館

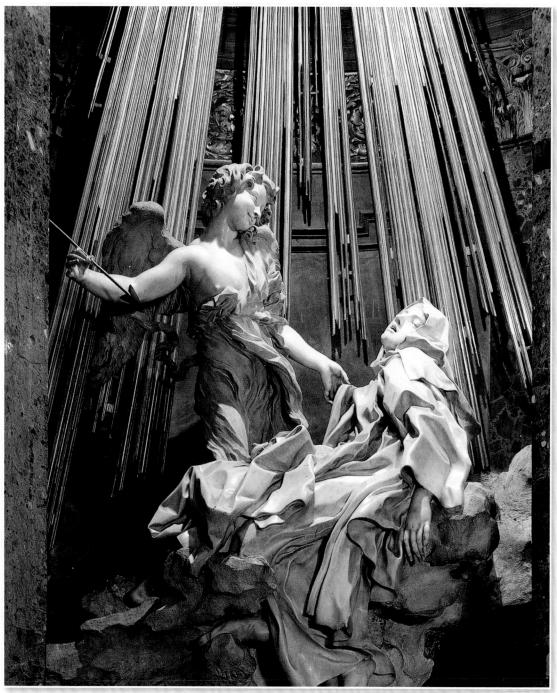

貝尼尼　聖泰勒莎的法悦　　高350cm　1645-52年　羅馬，聖馬利亞‧德拉‧維特利亞教堂，柯爾那羅禮拜祭壇

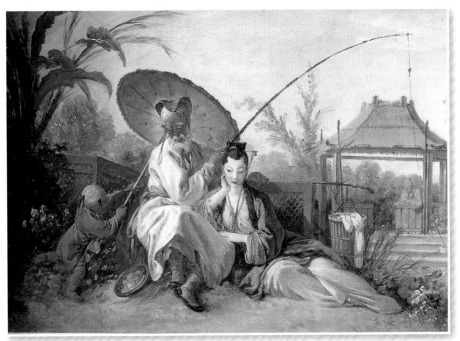

布欣　中國漁翁聚會

是洛可可異國情調最著名的經典作品，〈中國市集〉、〈中國花園〉、〈中國漁翁聚會〉及〈中國朝廷〉。畫面充滿中國青花瓷、羅傘、花籃、長辮八字鬍鬚、頭戴笠帽的東方（韃靼）男子及嬌媚妖艷簪花女人等等。布欣本人並未來過中國，他的中國形象間接來自傳教士的素描敍述，將錯就錯，他感性的筆觸，除了異國情調，強烈呈現女性旖旎誘人軀體，為啟蒙思想家所詬病為淫逸，但亦造就了布欣成為18世紀歐洲人如痴如醉的「中國風」繪畫代表人物。

　　洛可可保留了巴洛克風格誇張怪異形像，打破西方古典主義的「合宜」（decorum），更進一步融合中國或東方藝術「不對稱」、「不均衡」（unbalanced）風格。在18世紀歐洲，洛可可風格表現在繪畫、建築，陶瓷的「中國風」蔚然風尚，成為「外貿瓷」風格的一種特徵。其實洛可可與巴洛克兩種風格重疊，互為表裡。巴洛克風格已成習套（cliché），不能迎合路易十四晚年的活潑藝術性格，1699年路易十四婉拒了年輕活力充沛的布根地伯爵夫人裝修「動物園宮」（Chateau de la Menagerie）廂房建議，皇帝這般寫道：

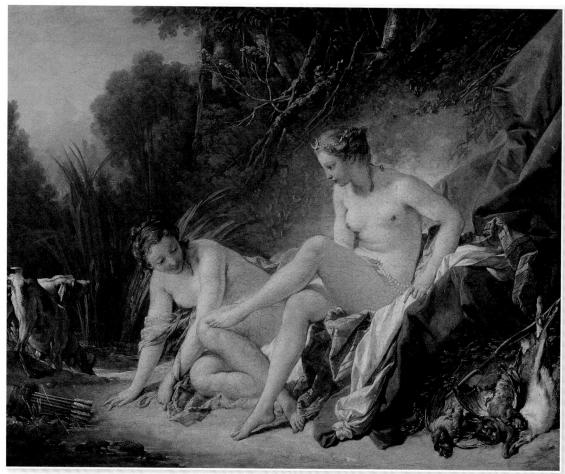

布欣　水浴的戴安娜

德國名瓷 Nymphenburg 製造洛可可風格的「情人」瓷偶

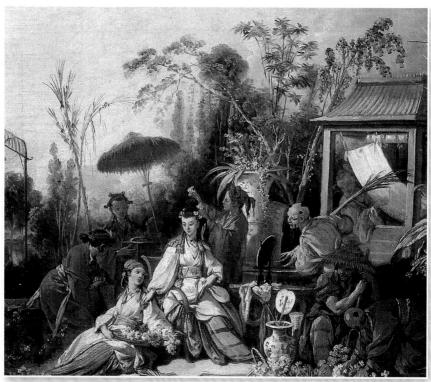

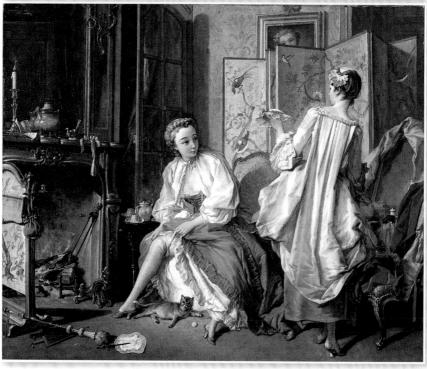

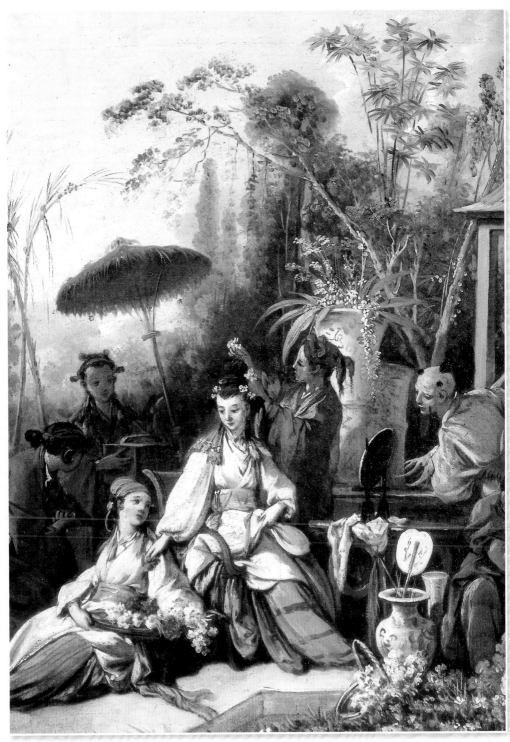

布欣〈中國花園〉 全圖（左頁上圖）
布欣〈化粧〉 1742 油彩畫布 52.5×66.5cm 盧卡諾，泰森・波內米薩收藏（左頁下圖）
布欣〈中國花園〉 局部圖（上圖）

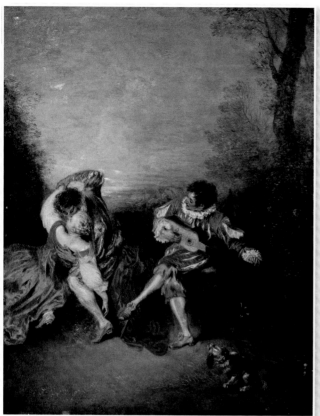

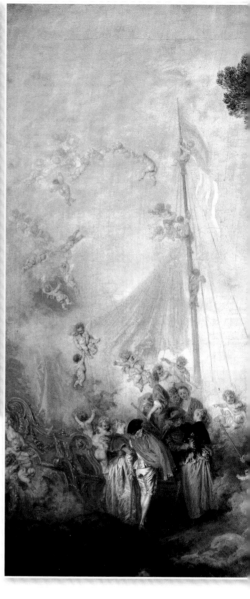

華鐸〈愕然〉（上圖）
華鐸〈西特島的巡禮〉　約1718-19年　129×194cm　柏林夏洛騰堡宮藏
（右圖）

「Il me paroit qu'il y a quelquechose a changer que les subjects sont trop serieux qu'il
faut qu'il ait de la jeunesse melee dans ce que l'on ferait ... Il faut de l'enfance repandue
partout」，大意就是說「在我看來有些東西是要改變的，那些題材太嚴肅
了，而我們應該有一些活潑青春參雜在我們的活動……我們需要童心一直伸
展下去。」由此可知，路易十四已經看到早期洛可可風格。華鐸（Antoine
Watteau,1684-1721）那種喜劇輕佻而帶官能情色〈西特島的巡禮〉（Pilgrimage

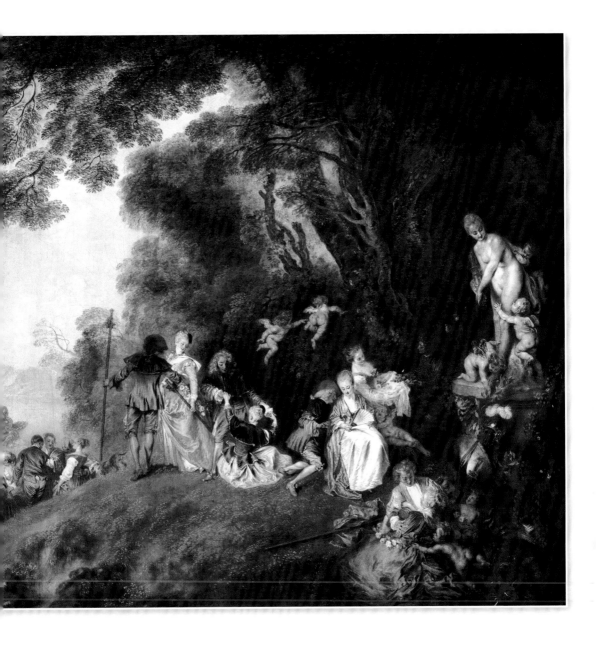

to Cythera,1719）的畫作語言，進一步伸展奔放。此畫堪稱絕品，描繪香客準備
上船朝聖，但岸邊送別成雙成對的男歡女愛卻表露無遺，漫天飛舞的天真快樂
小天使無處不在，童心無邪，不知情愛別離。

　　華鐸出身貧窮，患病多年，享壽僅三十七歲，但天資聰穎，尤愛義大利
歌劇，吸收力強，因而畫作多帶戲劇性而有畫外之意。2007年英國「皇室收
藏」（Royal Collection）在例行保安檢查時竟發現了一幅遺失近兩百年華鐸晚

方瓶　1715-1725　高26.3cm　布魯塞爾皇家歷史博物館藏　中國對外銷瓷,方瓶四面飾以中國伊萬里燒色調。

年（1718）畫的〈愕然〉（La Surprise），油畫內樂師坐在石凳彈著弦琴，愕然看著身旁一對情侶忘情擁吻，有小狗在另一角落同時觀看，不知所謂。此畫於2008年7月8日在倫敦佳士得（Christie's）拍賣，得標價為12,361,250英鎊（即$24,376,404美元）。畫家生前潦倒，怎也沒想到此幅簡單畫意的作品，竟在身後帶來如此高價。

我們亦開始明白許多明清過渡期瓷器（transitional wares），尤其民窯青花漫無章法的描繪，產生無限野趣，包括克拉克瓷的野拙，日本柿右衛門（Kakiemon）的寫意青花或五彩紋飾、尤其帶強烈中國風的描金伊萬里

碟　1725-1730　直徑32cm　飾以中國伊萬里燒色調的青花、鐵紅彩、金彩及釉上琺瑯彩圖案。

中國風柿右衛門五彩瓷瓶 Kakiemon Jar Chinoiserie

調味品及座盤　1740-1750　瓶高13.7cm　1764年荷蘭東印度公司送往中國訂單上提到類似套裝器材〔上圖〕

蓋盤　1755-1765　高23cm、直徑22.7cm　1758-1762年荷蘭東印度公司的訂單中，特別提到這種飾有兔首耳、鏤空冠狀鈕器物。（下圖）

粉彩樓閣山水紋輪花鉢　中國景德鎮窯　1732-18世紀中葉　1740-1745　盤口徑38.5cm、高8.4cm、底徑24cm、直徑23cm　土耳其特普卡普宮殿藏　內繪歐洲港口景色，藍本來自一件麥森瓷器，邊緣四片開光中繪畫中國山水。（上圖）

燭台　高20.5cm　從1700年開始，中國外銷瓷中出現很多仿自歐洲型制的燭台品項。（右頁圖）

外貿瓷盤　1740-1745　直徑23cm　內繪歐洲港口景色，藍本來自一件麥森瓷器，邊緣畫有中國山水。

「紅龍」瓷器系列——弦槽fluted大餐盤

描金茶具　1740　體積大小不一，紋樣與麥森紋飾相近，但已轉化成中國繪畫風格。

（Imari），大受歐洲人歡迎。

那麼「中國風」又是什麼的外涵（denotation）與內涵（connotation）的風格與風味呢？

由於上述啟蒙運動哲者們對中國文化理性與知性的推崇，以及中國器物陶瓷、家具、刺繡、印花壁紙（wallpaper）不斷輸入歐洲（包括日本瓷），17-18世紀法國兩代皇帝路易十四、十五都酷愛中國器物。法文Chinois指中國或中國人，但一切有關受到中國風格影響的器物（不一定是中國製造，但由中國輸入的外貿器絕對屬於此一類別）與建築、繪畫也就以Chinoiserie（中國風或中國趣味）稱之。據考證，Chinoiserie這名詞未見於17-18世紀歐洲，至少在1840年未出現在任何印刷品上，一直要到1880年才收入法國出版的《學術辭典》（*Dictionnaire de l'Academie*）。但其意義紛紜混淆，應該可以了解為西方並非百分之百模仿（to imitate）東方藝品的風尚，其演繹（interpretation）成分更高。早期中國風因東方認識不夠，模仿之餘插科打諢，但後期中國風德國麥森（Meissen）成功燒出媲美景德鎮瓷器的「青花洋蔥瓷器系列」（blue and white Onion series），表面看其花卉非驢非馬，但細看其中國風味，卻屬於印象主義一般抽離現實，掙脫中國古典窠臼，自成一家，不做東方藝術「二等公民」也有道理。「紅龍」（Red dragon series）瓷器系列亦如出一轍，表面模仿中國的龍鳳呈祥，但小鳳鳥的憨圓可愛造型猶勝中國傳統尖喙長尾鳳。

法國路易十四（1638-1715）以五歲小孩登基皇位，成長後雄才大略，使法蘭西成為歐洲強國，法文為各國主要語言。他統治法國達七十二年之久，到了七十七歲生日四天前才逝世。因為曾在舞台劇《旭日初昇》演過太陽神阿波羅，遂被稱為太陽王（Roi Soleil），是世界上執政最久的君主之一。路易十四和中國清代康熙皇帝同一時代，背境相似。康熙也是八歲即位，二十三歲成長後才正式執政。康熙、雍正、乾隆清代開國盛世，號稱清三代。康熙受西方傳教士明末入華薰陶影響，對科學、數學興趣極隆。他在耶穌會教士的教導之下，西方基礎科學、醫藥、天文曆算、人體解剖等多有涉獵，對法國玻璃和琺瑯工藝尤獨具青眼。路易十四則喜愛戲劇舞蹈，除了是個偉略君主，對東方藝術器物極具欣賞水平，他曾命人到中國訂製帶有法國甲冑、軍徽、紋章圖案的

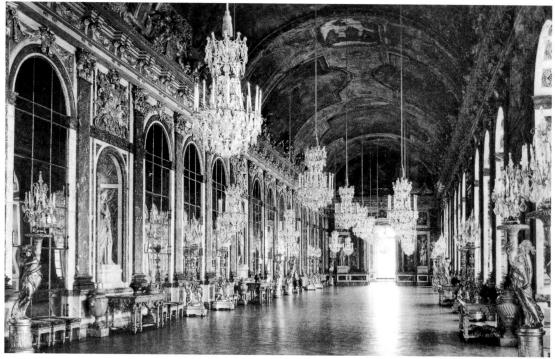

凡爾賽宮殿的鏡廊 1678-1686

瓷器。因此「族徽瓷」（Fitzhugh）在歐洲一時風氣大盛。最重要的是兩地皇帝曾互相聯絡，雖未謀面，路易十四曾有私人函件呈送康熙皇帝。

1670年，路易十四為情婦蒙特斯潘夫人（Madame de Montespan）在凡爾賽宮公園外另建「特里亞農」小瓷宮（Trianon de porcelaine），內藏中國名貴瓷器，宮外模仿中國亭欄樓塔、茶亭廟宇建築風格，故又稱「中國宮」。「特里亞農」雖謂模仿南京報恩塔的琉璃塔風格，但樓閣只有一層，亦非外貼琉璃瓦，只在外層抹上一層彩釉陶土（faience），材料粗拙，不堪冬雪嚴霜，僅十七年後（1687年）便遭拆毀。那時皇帝已另結新歡瑪蒂蒙夫人（Madame de Maintenon），更無心修葺。

1684及1686兩年間，路易十四曾接見前來朝貢的暹羅（Siam，今泰國）使節，由於貢品均帶強烈東方色彩，遂使法皇龍心大悅。在第二次接見時更特別選在凡爾賽宮的「鏡廊」（Galerie des Glaces），那裡千燭齊燃，滿處都是中

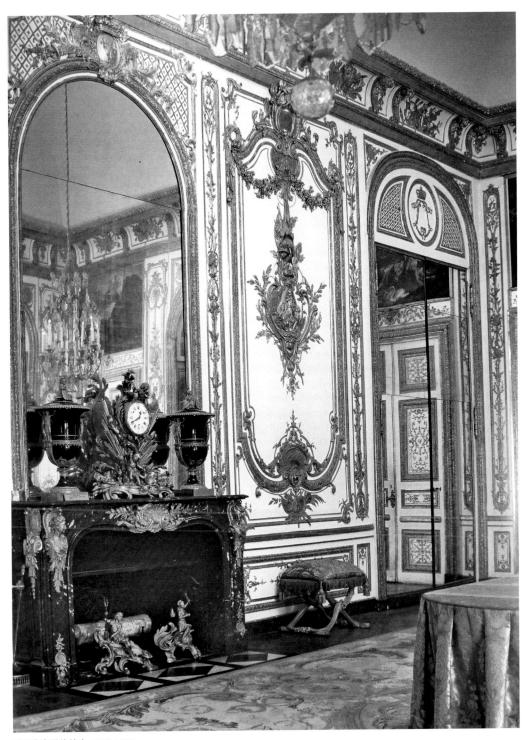

凡爾賽宮殿的鏡廊 1678-1686

國絲綢、康熙瓷器、日本漆具，令暹羅使者嘖嘖稱奇。

1698年法國「印度公司」（Compagnie de Indes）第一艘商船「昂菲特里特」號（Amphitrite，為希臘神話海神Poseidon的妻子）經澳門抵廣州採購瓷器，並把訂單送往景德鎮。該船1700年回國，攜回上萬的大批瓷器。1701年再次來華，1703年返法國。兩次從中國運回大量絲綢、瓷器、漆料和漆器（法語因而把漆器叫做「昂菲特里特」來紀念這艘船的名字），一時法國風行穿著絲綢，家中紛紛擺設瓷器、漆器以示高雅。瓷器，則主要為青花瓷、伊萬里及琺瑯彩瓷。

路易十四時代晚期，隨著各式中國漆器進口量增多，漆器在法國開始流行，東方風味設計幾乎獨占鰲頭，家具、轎子、人力車、手杖無處不用漆畫上中國圖樣。1700年凡爾賽宮舉行盛大舞會，路易十四乘坐中國轎子出場。

於是宮廷服飾均以刺繡紋飾，連貴婦們的高跟鞋面也以絲綢、織錦為面料，飾以刺繡圖案。貴族家中陳設著典雅、精緻的中國刺繡床罩、帷幔、插屏、窗簾等。許多普通家庭主婦都繡製家居所需的枕袋、靠墊、檯布、墊布等。宮中公主們也熱中針線，路易十四有時還親自為公主挑選出最美麗的刺繡圖案，可見其對刺繡的鍾愛，如同瓷器一樣，法國人在模仿中國紡織品過程

路易十四曾接見前來朝貢的暹羅使節版畫（右頁圖）
凡爾賽宮　瑪麗‧雷克吉斯卡的「中國房間」裡裝飾著中國風的繪畫　1761年

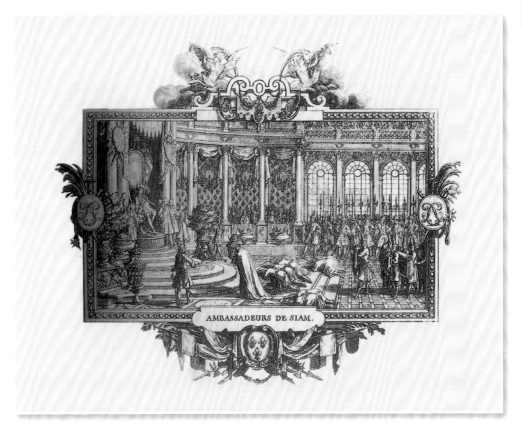

AMBASSADEURS DE SIAM.

中，亦創造出一種中西結合的「中國風」風格。

「中國風」風靡18世紀的法國上流社會，但法國商人必須用金、銀幣支付購買外貿商品，致使法國金銀庫存迅速衰竭，許多運回的瓷器、絲綢雖然價格高昂，利潤驚人，但長途航運費時費力，沉船風險亦大。解決辦法只能在本地生產同等質素的瓷器。路易十四時期，法國皇家製瓷中心「塞芙爾」（Manufacture Nationale de Sevres）瓷廠長期生產軟瓷（soft paste），雖難與德國「麥森」堅薄的硬瓷（hard paste）匹敵，要到路易十五的1766年燒出硬瓷後，才有競爭力，至少外觀紋飾模仿中國，又有所創新，這也是西方瓷器蓬勃的「中國風」。

從18世紀開始，中國瓷器開始在歐洲有了龐大市場。據統計，18世紀的百年間，從中國輸入歐洲瓷器達到六千萬件以上，包括越窯青瓷、龍泉青瓷和青白、青花瓷等。大規模的外貿瓷進口，改變了歐洲家庭生活，日常餐器大部分被中國瓷器取代，特別是法國路易十五（1710-1774）曾下令把國內銀器通通

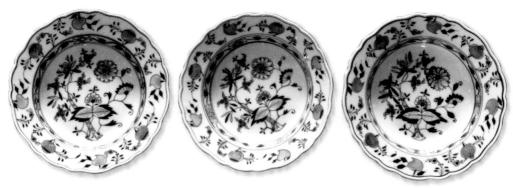

麥森(Meissen)「青花洋蔥瓷器系列」餐盤

1800年麥森(Meissen)「青花洋蔥瓷器系列」咖啡壺的正、側、上、下四面。

康熙出口高級
細小型花卉青
花瓷壁爐擺設
（上圖）康熙
出口高級細小
型花卉青花瓷
鏡架擺設（下
圖）

熔化，以補國庫，並同時向全國推廣中國民窯瓷器在民間普及。整個18世紀的
歐洲成了中國外貿瓷主要市場，中國瓷器不斷進入歐洲及拉丁美洲。

　　中國瓷器成了歐洲民宅喜歡陳設的裝飾品，荷蘭人民家中壁爐上、器物
的托座、牆壁，就安放中國瓷器，在壁爐周圍，用康熙時期出口高級細小型花
卉青花瓷擺設（garniture）最多，最受歐洲中產階級家庭喜愛。飲茶在英國為
國粹時尚，各個階層的家庭都普遍使用中國外貿瓷。外貿瓷器融入了他們的物
質生活，不但提升了飲茶的生活情趣，同時也讓西方人以擁有一套茶器或餐器
（service）感到滿足與自豪。

中國風與東方想像

　　英國文學史裡有一宗著名軼事，那是關於浪漫派詩人柯立芝（Samuel Taylor Coleridge, 1772-1834）在1797年夏天寫的〈忽必烈可汗〉（Kubla Khan）一詩。詩人在詩集前序內稱，因患疾服下醫生開出含有鴉片的藥劑，在椅中閱讀柏查斯寫的（Samuel Purchas, 1575-1626）《柏查斯朝聖》（*Purchas His Pilgrims*, 1625）一書後昏然入睡。柏書內據云曾有這一段描述：

　　在這裡忽必烈可汗下令建宮，再加建一座宏偉大花園，就用圍牆圍起了十里豐沃之地。

　　Here the Khan Kubla commanded a palace to be built, and a stately garden thereunto. And thus ten miles of fertile ground were enclosed with a wall.

　　詩人夢中仍為上面句子所迷惑，神思初運，騁馳於蒙古大汗的東方想像，詩句泉湧，據云有一、二百句之多。夢醒後匆匆寫下，但不久有客敲門來訪，逗留約數句鐘。待客走後，詩人想再續前詩，然靈思已斷，水中花月，客人來訪有如石塊投擲，激起水花，鏡花水月，難再合攏，僅得下面〈忽必烈可汗〉一詩：

　　忽必烈可汗在上都詔令
　　興建一座大圓蓋行宮：
　　亞爾卑聖河流過人間
　　無可估量的洞窟直落陰沉大海。
　　於是十里沃地
　　就被城牆與塔樓圍起：

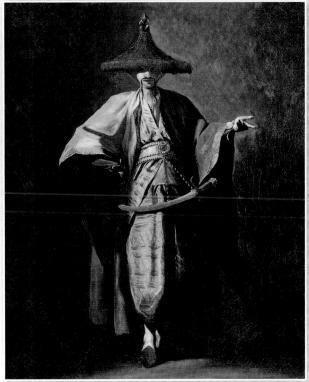

德國波茨坦（Potsdam），嘆息宮（San Souci）皇宮內的圓頂中國房子(上圖)
Jean Barbault　中國大使(下圖)

內裡是錦簇花園與蜿蜒溪流，
無數香木花開如錦；
鬱茂樹林有若遠古山巒，
展映出片片陽光下的翠綠。

但是，噢！在那深邃浪漫峽谷
斜斜自青山橫過一片掩影絲柏！
蠻荒之地！一直是那麼神聖又魂為之奪
下弦月下，一個婦人如鬼魅般為她的魔鬼情人嚎哭！

（下面刪節原詩第二段餘句，接譯最後第三段）

有一回我如夢如幻般見到：
一個彈揚琴的女郎
這個阿比西尼亞少女
撥奏著揚琴
邊歌邊唱著阿勃拉山
我好想能在心裡喚回
琴曲的和音
讓內心歡喜甘作她裙下之臣，
在揚昂悠長的音樂中
我會在空中營建那座圓蓋宮殿，
那陽光普照下的圓蓋！那些貯滿冰塊的窖穴！
那些道聽途說的人都應親眼見到，
同聲驚呼，當心！當心！
他那電閃的眼神，飄浮在空中的辮髮！
繞圈三轉盤起來，
你且虔誠惶恐閉上眼睛，

德國Potsdam, San Souci皇宮撫著揚琴東
方少女銅雕塑像，也許就是柯立芝夢
到的。

他只喫瓊漿蜂蜜，
暢飲天宮仙乳。

Kubla Khan

In Xanadu did Kubla Khan

A stately pleasure-dome decree :

Where Alph, the sacred river, ran

Through caverns measureless to man

Down to a sunless sea.

So twice five miles of fertile ground

With walls and towers were girdled round :

And there were gardens bright with sinuous rills,

Where blossomed many an incense-bearing tree ;

And here were forests ancient as the hills,

Enfolding sunny spots of greenery.

But oh ! that deep romantic chasm which slanted

Down the green hill athwart a cedarn cover !

A savage place ! as holy and enchanted

As e'er beneath a waning moon was haunted

By woman wailing for her demon-lover !

（ Part of the 2nd stanza from the original poem is deleted here ）

A damsel with a dulcimer

In a vision once I saw :

It was an Abyssinian maid,

And on her dulcimer she played,

Singing of Mount Abora.

Could I revive within me

Her symphony and song,

To such a deep delight 'twould win me,

That with music loud and long,

I would build that dome in air,

That sunny dome ! those caves of ice !

And all who heard should see them there,

And all should cry, Beware ! Beware !

His flashing eyes, his floating hair !

Weave a circle round him thrice,

And close your eyes with holy dread,

For he on honey-dew hath fed,

And drunk the milk of Paradise.

花卉蟲蝶開光外貿瓷盤
1740　直徑50.5cm
由科尼利厄斯‧普龍克設計的
花亭人物圖，為普龍克給荷蘭
東印度公司設計的第四款紋
樣。

　　柯立芝成詩故事不可盡信，專家們考究出《柏查斯朝聖》不但是稀有的
善本書籍，同時更厚達一千餘頁，不可能坐在椅上捧讀後沉沉睡去（也可能正
是不堪負荷而昏睡入夢）。但即使失詩屬實，我們亦不必深究何者得、何者
失。柯立芝在英國浪漫主義運動始終強調「想像力」（imagination）是最重要
元素，他把幻想（fancy）與想像力分開，前者是一種腦中的機械活動，只能安
排那些已儲存腦海中的知識形象思維。但想像卻不一樣，它有兩層作用，第一
層的基本想像（primary imagination）只是單向思維，從一個起點到一個終點。
但第二層想像（secondary imagination）卻是一個有機體（organic），擁有一種
「組合想像力」（esemplastic element）質素，把許多不同分散的事物重新融會
組合，而成一個複合體。

　　〈忽必列可汗〉正是詩人強調的「組合想像力」質素，雖然上面譯詩節
譯，但已稍窺西方詩人的東方想像。

　　蒙古人是西方人最害怕的「黃禍」（yellow perils），1241年蒙古人（韃

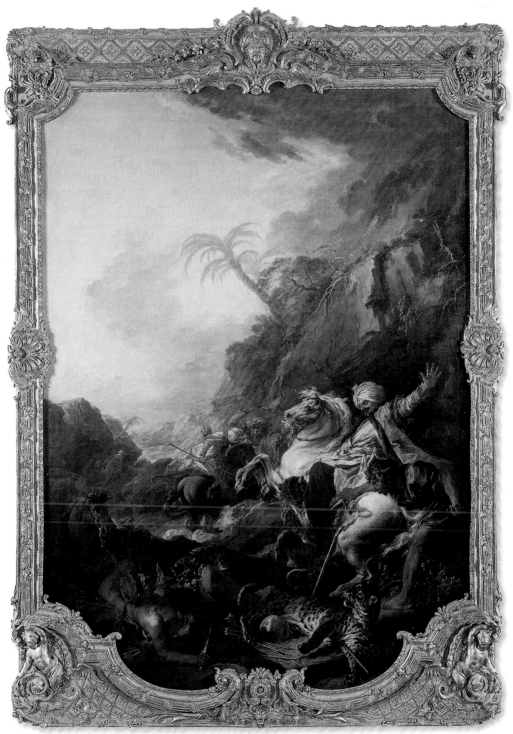

布欣油畫作品〈獵豹〉，顯露東方兇猛的一面。

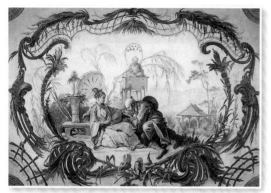
布欣　中國俠客致仰慕之意

韃人Tartars）入侵匈牙利，劫掠波蘭，繼而轉向奧地利，歐洲一片恐慌。1252年蒙古人西征，1258年西征軍攻陷巴格達，滅阿拔斯王朝，1260年攻克大馬士革，除了巴勒斯坦、小亞細亞地區以外，西亞、中亞及中國北部，均已處於蒙古人鐵蹄控制之下。蒙古戰士的惡煞形象，深深印在歐洲人的腦海。那兇悍眼神如雷霆電掣，盤向頭顱或脖上的辮子兇狠如劊子手，蒙古人來了，真像狼來了一樣，會讓三歲小孩停止啼哭。

　　1264年蒙古大汗忽必烈自內蒙「上都」（即詩內的Xanadu or Shangdu）開平府下令，遷都北京「大都」（Dadu）。柯立芝也許除了讀《柏查斯朝聖》遊記外，也讀過威尼斯商人馬可波羅（Marco Polo, 1254-1324）的《東方見聞錄》（又稱《馬可波羅遊記》），那是由馬可波羅在1298-1299年於熱那亞監獄口述，同房獄友魯斯蒂契諾（Rustichello da Pisa）記錄完成的亞洲旅行著作。原書成於印刷術發明前，被翻譯手抄成數種歐洲版本。但原始抄本已遺失，難辨真偽，書內通稱中國為「Cathay」。

　　此書後來印版發行，影響歐洲人的東方想像極大，間接貢獻「中國風」的無限聯想。《馬可波羅遊記》全書共分四卷，每卷分章，每章敘述一地的情況或一件史事，共有二百二十九章。遊記中記述的國家，城市的地名達一百多個，且包括山川地形，物產，氣候，商賈貿易，居民，宗教信仰，風俗習慣等，該書在中古時代的地理學史，亞洲歷史，中西交通史和中義關係史方面，有著重要的歷史價值。

　　由此可知，柯立芝這首原創的〈忽必烈可汗〉詩作並非憑空想像，而是來自閱讀很多東方歷史遊記後在心中醞釀而成，也就是說，這詩的異國情調，月下悲泣婦人、彈著揚琴來自非洲阿比西尼亞的少女（揚琴出自阿拉伯回教國家如古波斯等地）、可汗豪華宮殿、地窖藏冰……都被詩人重新組合而成歐洲的中國風味。

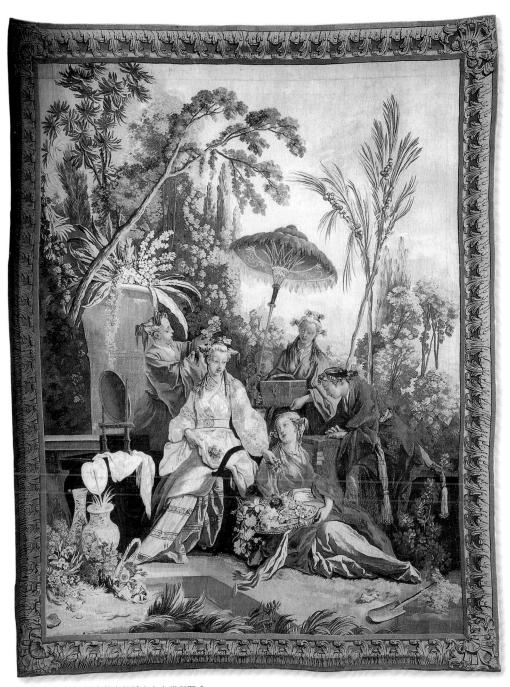

掛氈倣布欣畫作 西方仕女妝扮東方衣裳與陽傘

義大利 G. D. Tiepolo 壁畫——陽傘下的中國笠帽錦袍官吏

中國風的揚琴與敲鑼，瑞典Stromsholm 皇宮中國廳內18世紀末Lars Bolander畫作。

中國風在西方形成風氣，非一朝一夕之事，旅行家與傳教士訪華後的遊記追述與廣泛流傳是最大因素。隨著《馬可波羅遊記》之後，14世紀初期尚有在北京住了三年聖方濟各教派（Franciscan）的奧鐸力修士（Friar Odoric）所寫遊記，比較著重中國平民百姓的描述，譬如漁家訓練鸕鶿捕魚，婦女纏足及男人留長指甲等。14世紀中期，明朝一度於1368年實行海禁，西方對中國閱讀的興趣與求知更如火如荼，《曼德維爾爵士遊記》（*Travels of Sir John Mandeville*）應運而生，從最初的法文本一直出版到被譯成十國語言的版本，在歐陸流傳近兩百年，咸認為是介紹東方權威之作。但是這位被稱為約翰爵士（Sir John）的作者卻天馬行空，極盡怪異想像馳騁之能事，讓西方中世紀讀者看得目瞪口呆。他描述的東方（the Orient）乃是在一系列群島中間，那兒的人耳長過膝、唇大如寬帽，也有無頭怪人。東方的中心就是中國（Cathay），國內的核心皇宮住著真命天子大汗（Great Chan）。大汗皇帝的皇宮鋪滿赤斑豹皮，廊柱均是黃金，白銀僅用作鋪地或台階，天花板用黃金打出葡萄蔓藤，懸掛著寶石明珠的串串葡萄。

　　蒙古帝國自1368年瓦解，隨後的明、清皇朝有一大段時間閉關自守，更由於這一段時期中東伊斯蘭勢力重新崛起，歐洲人取道來華並不方便，本來已半揭開神祕東方的面紗又重新掩下，一直到一百多年後歐洲航海事業發達，葡萄牙人達伽馬（Vasco da Gama）於1498年繞過好望角，到達印度的卡里卡（Calicut，中國稱古里），古老文化大國的印度與中國，才又重新暴露於西方人覬覦的目光下。

　　讓西方正確了解中國的閱讀要到17世紀義大利籍耶穌會神父利瑪竇（Matteo Ricci）來華定居以後，以科學真理附會宗教教義，同時亦接受中國文化傳統的洗禮與學習。利瑪竇是第一位用心研習中國文化及古代典籍的西方學者，他勤學中文，穿著中國士大夫服飾，一方面用漢語傳播天主教義，另一方面用自然科學知識來博取中國人好感，一開晚明到清三代士大夫學習西學的風氣。由明萬曆至清順治年間，一共有一百五十餘種的西方書籍翻譯成中文，利瑪竇撰寫的《天主實義》及和徐光啟等人翻譯歐幾里德（Euclid）《幾何原本》等書帶給中國許多先進科學知識與哲學思想。但是利瑪竇帶給歐洲中

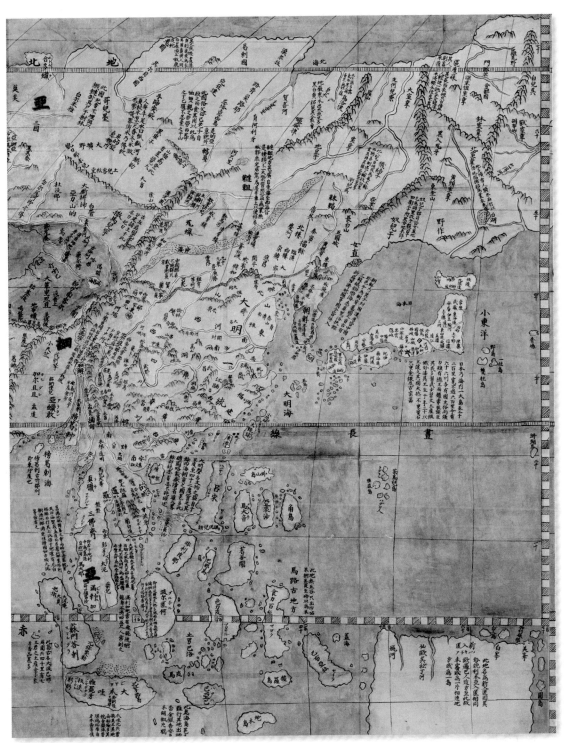

利瑪竇於1602年描繪的遠東地圖

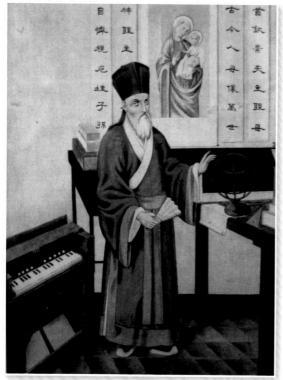

身穿中國儒服的利瑪竇（上圖）

18世紀荷蘭東印度公司一般商船　銅版畫　1789　13.1×14.9cm
阿姆斯特丹海事博物館（下圖）

國風的影響，卻是他用義大利文寫的日記，後由比利時耶穌會士金尼閣（Nicolas Trigault）譯成拉丁文，出版於1615年的《利瑪竇中國札記》。

另一本帶給歐洲中國風最大影響力的遊記，應是後來跟隨荷蘭大使進謁清順治皇帝的使臣尼霍夫（Johan Nieuhoff, 1618-1672）描繪敘述、圖文並茂的遊記。1654年荷蘭東印度公司決定派一個使團去中國訪問，企圖打破葡萄牙人在中國貿易的壟斷，以及尋求更大的商業利益，並要求隨團「世界圖誌專家」（cosmographer of sorts）把沿途景象及其他建築等物（farms, towns, palaces, rivers,…[and other] buildings）描繪下來。

1655年，從荷蘭殖民地印尼的巴達維亞（Batavia）出發，全團十六人中，擔任描繪一職的正是管帳事務長（purser）及擅寫遊記的尼霍夫。尼霍夫從廣州沿河北上（他亦曾記載目睹清兵攻陷廣州入城屠殺之事，此人遊歷豐富，曾去過印度、巴西、澳門等地），沿途紀錄各地風土人情。

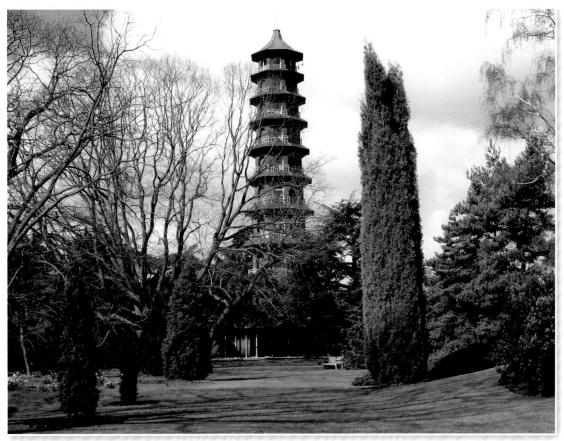

英國皇家植物園又名「邱園」的寶塔

　　十年後的1665年，尼霍夫於荷蘭印行荷文遊記《聯合省的東印度公司出使中國韃靼大汗皇帝朝廷於北京紫禁城》（以下為稍晚的冗長英文譯本書名 *Nieuhof, Johannes, Pieter de Goyer, Jacob de Keizer, John Ogilby, Athanasius Kircher, and Johann Adam Schall von Bell. 1673. An embassy from the East-India Company of the United Provinces, to the Grand Tartar Cham, Emperor of China deliver'd by their excellencies, Peter de Goyer and Jacob de Keyzer, at his imperial city of Peking：wherein the cities, towns, villages, ports, rivers, & c. in their passages from Canton to Peking are ingeniously describ'd. London: Printed by the Author at his house in*

尼霍夫所描繪的中國文人舟中對飲的銅版畫(上圖)
尼霍夫描繪銅版畫南京大報恩寺琉璃塔（中圖）
中國皇帝接見荷蘭使節朝貢銅版畫（下圖）

William Daniels 中國魚廟

White-Friers），附圖一百五十張，廣受歡迎，隨即印行法文（1665）、德文（1666）、拉丁文（1668）、英文（1669）譯本。1669年更由居住在倫敦的波希米亞著名版畫家豪諾（Wenceslaus Hollar, 1607-1677）抄繪原圖重新出版，圖版更加精細美麗，風靡一時，也許柯立芝的大夢，來自閱讀尼霍夫。

　　尼霍夫書中曾用圖文介紹「中國瓷塔」（The Porcelain Tower of Nanking），讓南京的大報恩寺琉璃塔成為西方人最熟悉的中國建築，也啟發了路易十四於1670年在凡爾賽宮花園興建歐洲第一座中式建築「特里亞農」小瓷宮（Trianon de porcelaine）。英國皇家植物園又名「邱園」的十層寶塔（Kew Gardens Pagoda），由在倫敦的瑞典裔建築師錢伯斯（Sir William Chambers, 1723-1796）設計，也應是受到尼霍夫「中國瓷塔」的影響。錢伯斯生於瑞典首都斯德哥爾摩，1740-1749年間，在瑞典東印度公司工作期間，曾多次前往中國旅行，研究中國建築和中國園林藝術，1749年到法國巴黎學習建築，隨後又到義大利進修建築學五年。1755年返回英國創立一家建築師事務所。後被

Samuel Teulon 1820 中國釣漁廟

任命為威爾斯親王的建築顧問，他的著作包括《中國房屋設計》（*Designs of Chinese Buildings, London*, 1757）及《東方造園論》（*A Dissertation on Chinese Gardening, Dublin,* 1773），是歐洲第一部介紹中國園林的專著，對中國園林在英國以至歐洲的流行有重要影響。

　　歐洲人對中國的庭院水榭亦甚為傾倒，英王喬治四世（George IV）於1825年在溫莎城堡的大花園150畝的維琴尼亞水塘（Virginia Water）前，曾建有一座壯觀飽含中國風的「中國釣漁廟」（Chinese Fishing Temple）。這座由沃德維爾爵士（Sir Jeffery Wyatville, 766-1840）建築師設計，並由室內裝飾家克萊士（Frederick Crace, 1779-1859）負責把大批中國外貿瓷品作為室內陳放，克萊士把八角形屋頂墊高，並加蓋東方式的圓帽頂（copulas），在屋檐下掛上風鈴，叮噹作響。「中國漁廟」是一座長方型建築，中間為主體正樓，左右兩翼各有一較小樓房展開，樓房外面有長廊欄杆以觀水景。許多畫家都曾描繪過符這座漁廟，正是幸好如此，後人才知有此奇景，因為自喬治四世於1830年去世後，

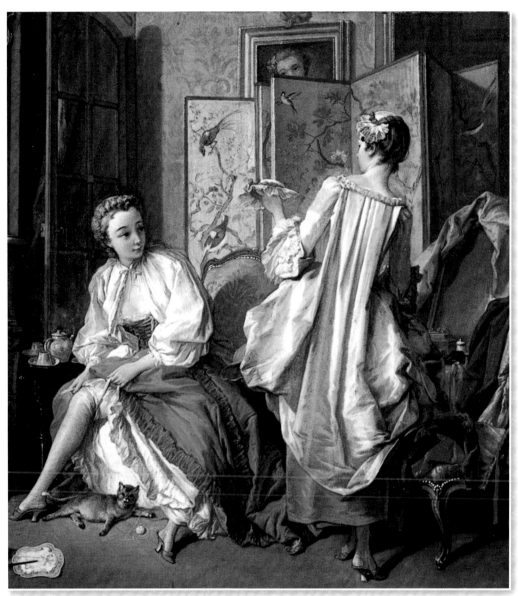

布欣畫作——女士穿著襪帶與中國屏風（全圖見48頁下圖）

1873年瑞士Albert von Keller畫作〈蕭邦〉，背景為東方風的漆畫屏風 (1873)

此樓亭便乏人修繕倒塌成為廢墟。後來在原址加建一座農舍小築，但不久亦被拆掉，現今只留下當年漁廟的台階。

因此我們看待歐洲17、18世紀原創的「中國風」，應把它看作對東方的憧憬想像與模仿，配合著那個時代玩世不恭、放縱奢華、虛無神祕、浪漫不羈、享樂至上的巴洛克與洛可可表現風格。

看待中國風也不能以中國本位主義作為典範比較，甚至譏諷之為不倫不類的辱華（但的確歐洲當時對東方文化所知極為可憐貧乏，一如當年明清所知的西方）。許多外貿瓷研究一碰到西方中國風或受洛可可風格影響的藝品，往往不屑言之，陷於中國正統（orthodoxy）或中國中心主義（Sinocentrism）的窠臼。即使西方學者如雷德侯（Lothar Ledderose）亦難免疫，會用西方優越心態在一些中國出口的青花外貿瓷圖案中，譏笑中國工廠畫工不懂西方宗教，連教堂的十字架也插在草地上（Lothar Ledderose, Ten Thousand Things, 2000, p.75）。

明顯地，如果我們應用現今文化批評或視覺文化批評觀點，我們仍然在當年的中國風，看到西方海上霸權的睥睨自大（arrogance）、歐洲皇室對宗族及族徽的尊重自豪，以及歐洲白人男性文化的雄風（masculinity）與凝視下

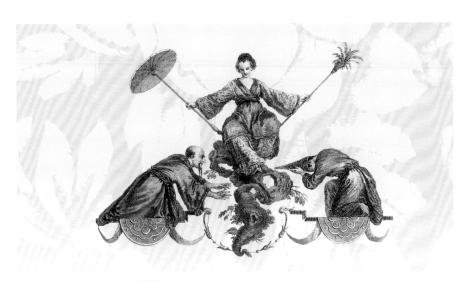

Michel Aubert Ki mau sao 女神銅版畫

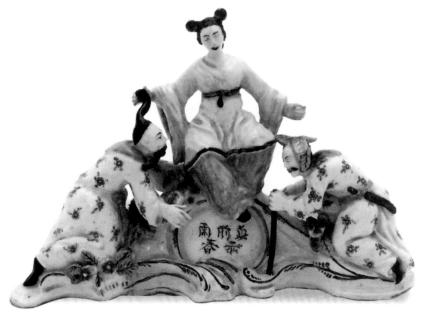

Ki Mau Sao女神瓷偶

（gaze）的東方想像所呈現的異國情調。

　　當年華鐸替路易十四設計裝飾「妙埃特宮」（Chateau de la Muette）一系列的中國圖像時，多是以西方婦人形象穿著東方衣服，因此早期中國風，仍然以西方人本位出發去耽迷異國情調。但是其中有一幅畫中坐在樹幹上手執塵拂的中國女神，兩旁各有一個長辮子滿洲人向她膜拜，畫名〈寮國滿朝Ki Mao Sao女神〉（「The Goddess Ki Mao Sao in the Kingdom of Mang in the country of Laos」），無人知其為誰，但很明顯華鐸查詢過某些中國書籍或文字後而起名的，當年他在巴黎認識一個叫曹先生的中國人，亦曾替他畫像，其他一無所知，更不知是這位曹先生或誰捉弄他，學者們因此也暈頭轉向，人云亦云，有人謂指觀音俗家名字「妙善」，有人謂「媽祖」，都是以偏蓋全。「Ki Mao Sao」這名字用中國方言唸起來倒像「雞毛掃」，也就是她手中執的塵拂的俗稱。這幅「Ki Mao Sao」畫作早已和華鐸其他畫作毀於法國大革命，但後人於1719年卻用雕刻銅版（engraving）把它重繪出來印行，更塑造成陶瓷塑像（figurine），留下了追蹤中國風的線索。

什麼是Sawaragi？

張 錯

編輯先生：

　　2013年11月26日自〈聯副〉得閱邱博舜教授講評錢伯斯《東方造園論》一書及〈近代東風西漸的智巧與浪漫「東方造園論」〉一文，內文提到中國庭院所謂Sarawadgi一詞，並云「"Sharawadgi"（曾被譯成「灑落偉奇」）是常被討論的一個字眼，意指自然不規則之美。隨而發展出自然地景園林，帶有寬廣的草地、湖泊，蜿蜒的步道，和扶疏錯落的林木。」我因近年研究中國風 (Chinoiserie) 及外貿畫，亦有涉及瑞典裔建築師錢伯斯在邱園的十層寶塔設計。謹把Sarawadgi來源及字義提供邱教授參考。Sarawadgi最早由英國的譚波爵士 (Sir William Temple, 1628-1699) 提出，譚波對中國及儒家政治理想極為景仰(〈論豪傑德性〉"Upon Heroick Virtue", 1683)，自從在Farnham買下房產營建花園，又在1685寫下〈論享樂花園〉("Upon Epicurean Gardens")，內文對中國庭園推崇備至，並首次提出並闡述中國庭院以自然生態作為一種浪漫主義的Sarawadgi觀念，影響下一世紀的「英國園林」(jardin anglais)。譚波不諳中文，但此詞一出，梅遜、艾狄遜、波普、眾皆響應，也一度難倒了許多學者專家，原來乃是出自中國道家思想「化腐朽為神奇」一詞(《莊子》「腐朽複化為神奇」)經日語音譯而成。其實錢伯斯的Sarawadgi在漢學沒有多大影響，倒是美國當代歷史哲學及思想史家亞瑟‧洛芙喬依 (A. O. Lovejoy) 的一篇〈某種浪漫主義的中國根源〉("The Chinese Origin of a Romanticism")內提到中國Sarawadgi及園林浪漫主義發展淵源，至今仍為自然詩歌、園林研究視為必讀圭臬。洛芙喬依是思想史(History of Ideas) 觀念創始人，強調的思想單元(unit-idea) 對藝術史及建築史極具啟發作用。

（原載《聯合報》副刊　2013年12月4日）

印度花布與壁紙

　　毋庸置疑，中國陶瓷是西方人心中極具代表性的東方形象，所以瓷器（china）即中國（China），是藝術鑑賞或日常生活不可或缺的物質文化項目，也就是說，瓷器是中國風物質文化的一種，其他還有紡織品（textiles）、繪畫、漆器、摺扇、壁紙（wallpaper）、壁畫板（panels）、掛氈（tapestry）、地氈（carpets）、建築等，其中繪畫又與壁紙、掛氈、地氈緊密相連，因為後三者多用畫家畫稿（cartoons）作為圖案紡織。

　　在這許多類別中，紡織品在歐洲的中國風形成過程裡占了一個極重要位置。紡織品主要包括三類，即絲織品（silk），棉織品布料（cotton）及刺繡（needlework）。本章擬論東方紡織品進入歐洲後與中國風的互動，以及室內裝飾如壁板畫及壁紙圖繪的變化。

印度藍印花布

來自印度的印花布曾風靡一時，英國早期依賴航運進口印度藍印花棉布（blue calico 或blue chintz），頗有中國青花瓷藍天白雲味道，物以稀為貴，眾人趨之若鶩。「卡里可」（calico）一字來自印度西南部阿拉伯海岸港口城市「卡里卡」（Calicut），此城出產胡椒及生薑，是一個航船中途淡水及食物補給站，也是重要的港口與貿易中心。從此地可再橫穿印度洋向非洲東海岸進發，明朝鄭和（1371-1433）下西洋時即駐留於此，呼為「古里」國。達伽瑪亦是多次攻破此地，取得棉布控制權，甚至達伽瑪及鄭和兩人均先後在此地逝世。達伽瑪要到後來才從「卡里卡」把骸骨移回葡萄牙安葬。

「卡里卡」城自7世紀就是印度和阿拉伯人的貿易中心，以手工織布最為著名，從16世紀開始由葡萄牙人輸往英國的白色或印花棉布料就用這地名稱呼這種布料為「卡里可」calico或chintz，或是葡萄牙語「pintados」。航運文獻顯示，1601年英國Derbyshire的貴族莊園「哈德維克」（Hardwick Hall）訂貨單裡就有一張來自印度的黃色花簇鳥獸錦繡被子（quilt，也可能是床罩bedspread）。1613年英國香料商船「胡椒粒」號（Peppercorn）自印度輸入一些印花棉布，尚未上市，就被「東印度公司」的董事們當作自家人「額外紅利」（perks）搶奪一空，以至董事會還一再查詢是否需要增購。後來的確是向印度增購了，但1643年文件又顯示因為被子款式不對，底色碎花太過搶眼，需要純白底色及印花圖案聚集在被子中間。到了1662年，英國商人甚至採取一項新措拖，在英國自己造好木印底版圖案，攜往印度印製，就像同樣的措施把木

壁紙板圖畫

壁紙植物花草圖

印度紅印花布

印度15世紀生命樹織布

印底版圖案攜往中國或日本訂造印花絲綢一樣。

　　至少我們從上述的事件可以發覺，印度花布並非只用來做衣服，而是大幅的布疋用來做蓋被等臥寢用品，而且除了碎花圖案，還流行著一種印度「生命之樹」（tree of life）或「印度樹」（Indian tree，一種像中國楊柳叫Neem tree的大樹）花果飛鳥圖案，取自東方神話中的神木，把樹根、樹木及枝椏連接向陰間、人間、與天堂。從樹的主幹伸出無數密集枝椏樹葉，上面藏著花香鳥語，形成一樹眾枝的統一紋飾，筆法帶著異國情調，分不清是南亞印度或中亞波斯，但無可置疑地散發出強烈的中國風氣息。

　　印度花布價廉物美太受歡迎了，嚴重影響打擊歐洲的絲綢市場。法國首先在1686年禁止印度花布入口，而花布多從英國轉口輸入，更加重印度花布供應過剩，嚴重影響本身的織布工業，英國1719年已有紡工（spinners）和織工（weavers），倫敦東區以紡織業為主的「史必塔菲爾茲織工」（Spitalfields weavers，多指加爾文教派的基督新教徒Huguenots）就非常仇視印度花布。1719年失業織工們暴動遊行抗議紡織廠裁員，看到婦女穿著花布，會故意自後

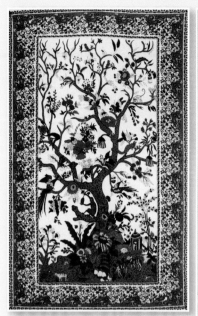

早期生命樹掛氈（上圖）
當代印度生命樹的圖案（右圖及下圖）

單色銅版印花布

于埃〈熱飲〉、〈冷飲〉油畫

面扯掉,更把「潑水」(aqua fortis)倒在穿著花布衣裙的婦女身上引起腐蝕,可見其心中仇恨之火之強烈。英國在1676年已可自行產印花布,因此英法兩國強迫限制印度花布及中國絲綢入口,自是意料中事。但是禁者自禁,此舉更加強了消費者的好奇與渴切,造就走私貨及私人屯積一時奇貨可居的現象。

　　紡織品中的絲類成品是中國風的重要特徵,它不但自中國進口,歐洲婦

于埃 狩獵野餐 于埃 公園野餐

女更會加工刺繡，使圖案千變萬化，迎合當年巴洛克或洛可可的奔放奢華風
格。後來由於房間牆壁的大量需求，皇宮與貴族們的寢、餐室都需要大量東方
色彩的絹布用作壁紙裝飾房間。恰好其時銅版（engraved copper plates）印刷技
術發達，1759年在法國中北部一個小鎮約伊（Jouy）為一名法裔德國人發明了
用繪製好的銅版畫印在棉布上，銅版是凹版，所以它的方法與效果與木刻印花

皮耶芒中國風油畫

（woodblock prints）剛好相反，但只能印一種顏色，法文棉布叫「toile」，這種大量用來貼牆的單色印花布就叫「toile de Jouy」，在18世紀極為流行，而圖案大都以中國風為主。

于埃 裝飾壁板猴戲圖畫

　　基本上凡以蠶絲為經緯原料，利用機械操作，縱橫交錯，織成綢疋的中國絲綢統稱織綢。織綢隨著技術進步，機器亦跟著創新。絲織物厚者叫絹，薄者叫綾，厚有光澤者叫緞（satin），輕軟有疏孔者叫羅（gauze）。現今一般所稱的「綾羅綢緞」，綾羅應該屬於薄者，綢緞屬於厚者，顏色沒有分別。西方一般絲織品仍以「絲」（silk）呼之，早年敍利亞的大馬士革（Damascus）生產絲綢，絹綢又叫「damask」。

　　18世紀1700-1730年間，歐洲又產生了帶有強烈中國風的「古怪絲綢」（bizarre silk），這種本來是用來印在軟麻布家具或裝修上的異國情調壁畫板（panels），大都出自猴戲（singerie）和中國紋樣設計師于埃（Christophe Huet, 1694-1759）及皮耶芒（Jean Pillement, 1728-1808）兩人手上，現今大量印在絲綢（其實亦有當年印度花布的遺風），的確有讓洛可可風格如魚得水。在巴黎北部的香提伊堡（Petit Chateau de Chantilly）內波旁公爵與公爵夫人（Duke and Duchess Bourbon）房間走廊就裝有于埃於1735年一系列六幅室內裝飾壁板猴戲圖畫，充滿狂野想像與異域風情，已為中國風經典。此外美國阿拉巴馬州伯明罕博物館（Birmingham Museum）亦藏有于埃四幅系列的阿拉伯風掛壁油畫，分別為〈熱飲〉（The Hot Drink）、〈冷飲〉（The Cold Drink）、〈公園野餐〉（The Picnic in the Park）、〈狩獵野餐〉（The Hunt Picnic），畫內參雜著阿拉伯王公與妃子們的飲宴，〈公園野餐〉畫中更有中國侍者備酒、捧上水果盤，桌中央赫然坐著一隻猴子捧食果子。

　　皮耶芒油畫亦不遑多讓，在許多歐洲行宮的中國客廳或房間（Chinese salons and room）內，大型皮耶芒的中國風畫作帶給西方人

中國風壁紙

英國人繪製中國風壁紙

18世紀法國進口花卉中國風壁紙

18世紀法國進口花卉中國風壁紙

18世紀法國進口禽鳥花卉中國風壁紙

無限的東方想像，它們包括昆蟲鳥獸、奇花異草、各式東方人物奇裝異服，吹奏敲打奇形怪狀的樂器，令人著迷。同時亦帶來中國風壁紙（panels of wallpaper）的製作與流行，而這些壁紙大都用作裝飾婦女寢室或化妝室。

但是洛可可並不等如中國風，中國風亦未推動洛可可風格的形成，它只是洛可可風格如魚得水中的推波助瀾，益添異趣。以《世界藝術史》一書著名的英國學者歐納（Hugh Honour）早在他那本《中國風：朝向中國的視野》（Chinoiserie: The Vision of Cathay.1961）內強調，「有人曾提出遠東輸入的貨品造成洛可可風格的崛起，那不止誤解了18世紀對東方的態度，也誤解了洛可可本身的風格。」（"It has sometimes been suggested that imports from the Far East were responsible for the rise of the rococo style itself; but this is to misunderstand both the eighteen-century attitude to the Orient and the nature of the rococo"，Honour, p. 88）。洛可可不單是一種自發（autonomous）風格，同時緊密連接著巴洛克風格，更是對巴洛克的一種反動。

中國室內設計本來並無壁紙裝飾，但是隨著18世紀廣東外銷畫的彩繪人物花卉，引發了西方人以誇張式東方情調繪圖用作室內壁紙裝飾的興趣。1775年，英國東印度一艘船隻攜來二千二百三十六張彩繪掛畫（painted paper

藝術家雜誌社 收

100 台北市重慶南路一段147號6樓

6F, No.147, Sec.1, Chung-Ching S. Rd., Taipei, Taiwan, R.O.C.

Artist

姓　　名：_____　性別：男□ 女□ 年齡：

現在地址：

永久地址：

電　　話：日／_____　手機／

E-Mail：

在　　學：□ 學歷：_____　職業：

您是藝術家雜誌：□今訂戶　□曾經訂戶　□零購者　□非讀者

客戶服務專線：**(02)23886715**　E-Mail：**art.books@msa.hinet.net**

1.您買的書名是：＿＿＿＿＿＿＿＿＿＿＿＿＿＿＿＿＿

2.您從何處得知本書：

☐藝術家雜誌　☐報章媒體　☐廣告書訊　☐逛書店　☐親友介紹

☐網站介紹　　☐讀書會　　☐其他

3.購買理由：

☐作者知名度　☐書名吸引 ·☐實用需要　☐親朋推薦　☐封面吸引

☐其他＿＿＿＿＿＿＿＿＿＿＿＿＿＿＿＿＿

4.購買地點：＿＿＿＿＿＿＿＿＿市（縣）＿＿＿＿＿＿＿＿書店

☐劃撥　　　☐書展　　　☐網站線上

5.對本書意見：（請填代號1.滿意 2.尚可 3.再改進，請提供建議）

☐內容　　　☐封面　　　☐編排　　　☐價格　　　☐紙張

☐其他建議＿＿＿＿＿＿＿＿＿＿＿＿＿＿＿

6.您希望本社未來出版？（可複選）

☐世界名畫家　　☐中國名畫家　　☐著名畫派畫論　　☐藝術欣賞

☐美術行政　　　☐建築藝術　　　☐公共藝術　　　☐美術設計

☐繪畫技法　　　☐宗教美術　　　☐陶瓷藝術　　　☐文物收藏

☐兒童美育　　　☐民間藝術　　　☐文化資產　　　☐藝術評論

☐文化旅遊

您推薦＿＿＿＿＿＿＿作者 或＿＿＿＿＿＿＿類書籍

7.您對本社叢書　☐經常買　☐初次買　☐偶而買

狩獵圖（局部）

花果盤景圖

南方稻米種植壁紙（上、下圖）

panels），但並沒有引起太大商機。但是隨著許多行宮的中國客廳或房間興建，以全套中國風的壁紙裝飾，似乎更能增強濃厚的東方色彩情調，殊不知這項壁紙的引進，卻把西方輕浮的洛可可中國風之風格帶向健康寫實的一面。

　　從華鐸、布欣到于埃、皮耶芒，這些人從未接觸中國，都是不著邊際的東方想像，所謂模仿東方，其實是充滿著狂野即興幻想。布欣有一幅代表性的中國風油畫〈中國婚禮〉（The Chinese Wedding），亦是掛氈草圖，現存法國貝桑松「美術考古博物館」（Musee des Beaux Arts et d'Archeologie, Besancon），靈感來自荷蘭人蒙達納斯（Arnoldus Montanus,1625-1683）銅版畫的啟發，此人隨荷蘭東印度公司四海漫遊，曾到中、日、美洲世界各地，還寫過一本小書，是有關荷蘭戰艦如何與清軍聯手攻打鄭經統治的台灣。那時候掛氈在歐洲中國風裝飾的地位不遜壁板畫，不只是它們隨時可以取下變換懸掛，同時紡織技術已進步到把掛氈四方紡織成畫框模樣，如此一來，就更可與大型油畫比美了。當年布欣在路易十五及其情婦龐巴度夫人（Madame de Pompadour）庇蔭下，出任波維（Beauvais）及哥白林（Gobelin）等皇家工廠總裁，出產各類宮內藝術裝飾，哥白林工廠生產的掛氈遠近馳名，因而布欣一共設計了八組不同的掛氈畫作，它們分別被織成不同尺寸的掛氈，主題風格緊密追隨布欣油畫作品，大都以希臘神話及東方神祕中國風為主。

　　〈中國婚禮〉布局是用西洋基本透視法把前景空間儘量展開，而讓焦點落在中間的婚禮。畫內有三張羅蓋，中間一頂圓蓋下坐著一隻似猴似猿之偶像，中間陽具豎起。兩旁由兩童僕分執小羅傘給新郎新娘蓋頂遮蔭，正中台階站著主持婚禮的法師，頭戴似道教的八卦長帽，身披混元巾。新郎右手執指環，左手與新娘左手分執一枝火棒共燃一火，以示結合，每人腳下有火種四盤，應是取火之處。台階前廣場亂七八糟，有如爐場，右邊有侍女在火上烘焙方盤，盤上不知放置者為何物？廣場有矛頭箭矢、銅壺瓷罐，左邊坐著一個圓胖漢子，雙手高捧一座圓軸車輪有似扳箭的弓床，嘆為觀止的模樣，其實不知所謂。

　　英國海外霸權擴張，從印度至東南亞及中國沿海一帶，葡萄牙勢力萎縮後，為西班牙、荷蘭所凌駕，法國訂購多自荷蘭商船，英國東印度公司則直接輸入英國壁紙，多出自廣州、港澳外銷畫家之手，而這類出自中國工筆寫實的

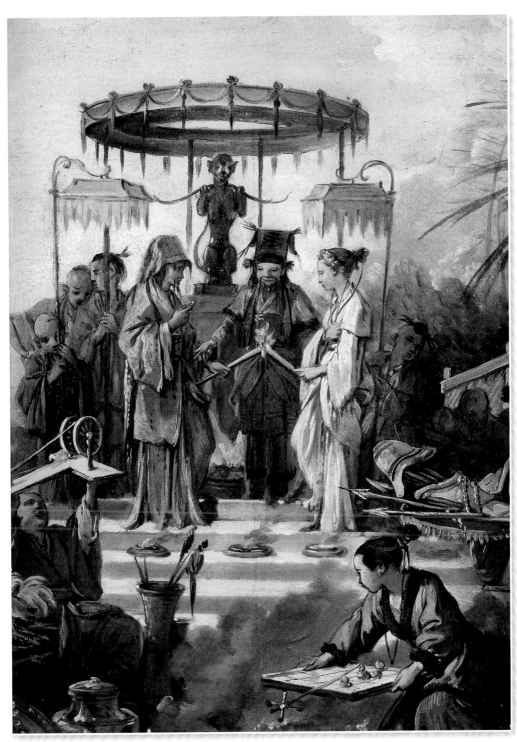

布欣 1742 中國婚禮

彩繪畫風，的確扭轉了歐洲洛可可中國風遊戲人間放蕩不羈的一面。英國維多利亞和阿爾伯博物館收藏有兩幅18世紀末中國壁紙，繪製年間應為1790-1800及1810-1830年間，分別為〈狩獵圖〉（見107頁）與〈花果盤景圖〉（見108頁）水彩畫，尺寸為395×118.2公分及243.9×122公分。雖然現今只存各自一大幅，但已看出其規模之大。歐洲皇宮大宅喜用中國壁紙把四面牆壁全部貼滿，因而壁紙塗繪敘事性特強，以供耐看。〈狩獵圖〉下角有數字「20」，表明是一組圖畫的第二十幅。一般一組壁紙由二十四幅圖畫組成，或是八張一組，共三組，由顧客分組選購。

〈狩獵圖〉並不如威爾遜女士（Verity Wilson）那般視為神話人物狩獵行動，他們是道地滿清貴族騎馬出獵，亦即有如英國貴族秋高氣爽時外出獵狐狸一樣，惟這張壁紙沒有獵犬，只有奴僕們四處打鑼吆喝、並用矛桿之類遍山騷擾驚動鳥獸，以讓白馬貴人隨意獵殺。壁紙色彩艷麗，巖石屹然，頗見皴法，水波流漾，可惜只剩一幅，未見全景。然而「狩獵圖」的主題，經常出現在民窯青花外貿瓷杯或盤上。

〈花果盤景圖〉則自成單元，組合裱貼牆壁較易，不像〈狩獵圖〉那般連環貫串，稍一不慎圖畫不貼切連接，便會露出破綻。盤景為一株荔枝樹種在海青大甕內，旁有太湖石陪襯，紅荔成串、綠葉遮掩，煞是好看。盤景外有花樹數株，有繡球花、海棠花、牡丹、三色堇、雛菊、素心蘭。繡球花枝幹、牡丹枝旁有兩隻丹頂鶴，地上草蜢兩隻，空中有蜻蜓、蛺蝶，組成了一幅強烈東方色彩的園林風光。

因為種種外貿貨物進入西方，從而添增西方人對這些貨品及生產來源的興趣，壁紙的描繪亦不乏茶園摘茶、瓷廠製器或南方稻米種植到打穀、臼米、篩米、南方華人生活起居等各樣課題。美國開國總統華盛頓對中國瓷器的興趣人所熟知，他也曾於1787年向商人查詢是否可訂購壁紙來裝飾於維琴尼亞州「維農山莊」（Mount Vernon）家居的飯廳。從18世紀末到19世紀初，中國壁紙的品質奢華，已由壁畫紙進展入壁畫絹（silk），美國波士頓皮博迪埃塞克斯博物館（Peabody Essex Museum）藏有一幅〈花鵲圖〉大型壁絹，約365×112公分，白花如雪，鳳鳥鸞鳴，一片喜慶吉祥，裝框後已無異於巨幅工筆國畫。

〈花鵲圖〉大型壁絹

另一種寫實中國風：
錢納利與亞歷山大

英國畫家錢納利（George Chinnery, 1774-1852）是一則西方畫家在東方的傳奇，他代表一個時代話語（discourse），19世紀「中國風」異國風情的延續與變異，從幻怪不羈的巴洛克與洛可可，轉變入另一種抒情寫實，把當年西方殖民地，包括印度、香港和澳門，與中國局部開放的廣州連接在一起。他用一種特權階級身分去審視處身的異國，以寫實風格，忠實記錄演繹一個西方人眼底的中國，不是想像，更不是幻想。

因此到了錢納利的19世紀前期，西方想像式的中國風開始進展為現實式的「中國貿易」（China Trade），西方對中國的認識已不是當年路易十四般的吳下阿蒙、一知半解。相反地，精明官商勾結的東印度公司在海外霸權擴張之餘，也將親身在中國身履其地的經歷及所見所聞，反映在書寫及訂製的繪畫上。錢納利許多畫作，正是19世紀一個西方畫家眼中呈現的南方中國風土人情與風貌。

錢納利自畫像

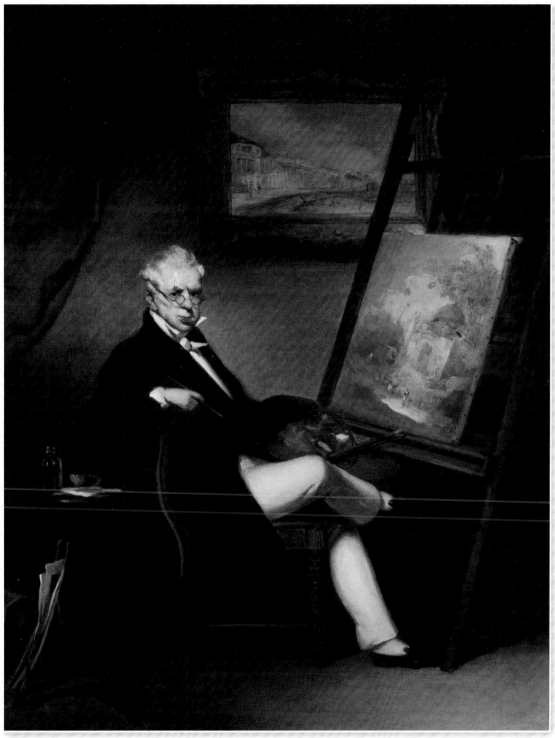

錢納利自畫像

1987年英國倫敦一家出版社利用香港「上海匯豐銀行」收藏錢納利的畫作，出版了一本《番鬼畫》（*Fan Kuei Pictures*, Spink & Son Ltd., for The Hong Kong and Shanghai Banking Corporation, London, 1987），作者為任教於倫敦大學亞非學院（SOAS）專研印度建築史及東亞藝術史的提洛森（G. H. R. Tillotson, 1960-），此書對錢納利及其他來華遊歷西方畫家有詳盡的精闢介紹，更配合當年許多帝國主義與殖民主義的背景透視，錢納利為該書主要代表人物，因此亦等於他的傳記，以及其他來華畫家的報導。

　　書名提到的「番鬼」，是粵語對西方人的貶稱。番者，未開化之生番也；鬼者，非常人面貌也。因此番鬼，番鬼佬或番鬼婆，鬼佬或鬼婆都是不客氣的稱呼，中國人不會公開稱呼西方人為番鬼，只有西方人自稱番鬼，才有自我解嘲的味道。居住在澳門的外商亨德（William C. Hunter），在英國就曾出版有《廣州番鬼錄》（*The 'fankwae' at Canton before treaty days*, 1825-1844, by An Old Resident, Kegan Paul, Trench & Co. London, 1882。中譯本由廣東人民出版社1993年4月再版），所以始作俑者自稱番鬼並非提洛森，而是隱名為「老居民」（An Old Resident）的威廉・亨德。他也是錢納利的老朋友，錢納利在澳門去世當晚，他是陪伴錢納利的三個友人之一，並且忠實在另一本書《舊中國雜記》中（*Bits of Old China, Kegan Paul*, Trench & Co. London, 1885, pp. 273-4）記錄了當晚情景。

　　《廣州番鬼錄》主要描述在1844年中美《望廈條約》簽訂前的1825-1844年期間，外商在廣州口岸活動的情形。內容涉及早期中西貿易和中西關係，詳細反映第一次鴉片戰爭前十三行貿易活動，以及當時鴉片貿易情況。1757年後，廣州成為中國唯一對外通商口岸，使部分十三行商人成為巨富。他們在廣州西關建造起富麗堂皇的家園。書內有如此描述：「規模宏偉，有布局奇巧的花園，引水為湖，疊石為山，溪上架橋，圓石鋪路，游魚飛鳥，千姿百態，窮其幽勝。」而這些文字描述，現今只能倚靠當年在廣州外銷畫家們的描繪追憶了。

　　不知哪個促狹鬼給錢納利起了這個中文名字，唸起來像打著算盤記帳的錢莊老闆，但稍微涉獵中西文化史的人都會知道，尤其是研究澳門歷史的

錢納利印度 Bengal 河邊茅屋

錢納利筆下年輕妻子瑪莉安的素描畫像

人，葡萄牙政府一度曾把他住所的街道用了他的名字。他出生在英國，住在倫敦賣畫為生，只因有一個愛爾蘭貴族的叔父，被喚去為叔繪像，就此居留下來，並且娶了珠寶商人房東的女兒。他有一幅用鉛筆水彩為年輕妻子瑪莉安（Marianne Vigne）作的素描，端莊秀麗，明眸皓齒，一點也不像錢納利一生向外人抱怨娶到的醜陋婆娘。據說也就是這個理由驅使他出洋遠航，當時唯一的出外謀生途徑就是向英國東印度公司申請，他的東方第一站是印度的海港城市瑪德拉斯（Madras），錢納利有一個兄長很早在那兒定居做買賣。

那時仍然流行在象牙上畫人像袖珍畫（miniature paintings），錢納利不能免俗，從英國到印度，主要都是畫袖珍畫，但太費眼神，眼力日損，遂開始用油彩畫在較大的帆布上，開始了他輝煌的人像油畫藝術生涯。

錢納利在印度最有代表性的人像油畫是一對英印混血小兄妹〈科派翠克兒女〉（The Kirpatrick Children）（見120頁），這對兄妹的父親詹姆士・科派翠克（James Achilles Kirpatrick）有著一個淒惻纏綿的異族婚姻故事。詹姆士本來是在印度「東印度公司」長大的一個趾高氣揚的年輕少校軍官，1795年來到海德拉巴（Hyderabad）做駐守代表（Resident）後，卻與本地印度波斯族一個年輕公主妮莎（Khair-un-Nissa）墜入愛河，把自己變成伊斯蘭教徒，改穿印度衣服，抽長管水煙，口嚼檳榔。1801年兩人結婚，海德拉巴是當時英國殖民統治下保持獨立城邦模式最大的一個王國，詹姆士與異族聯婚等於背叛英國而效忠印度。而婚後四年，詹姆士在赴加爾各答（Calcutta）途中死於非命，那年（1805年）小女兒剛剛誕生，一對異國情駕就此離散。妮莎為詹姆士的助手軍官誘姦又遭拋棄，不久亦鬱鬱以終。

如果沒有錢納利這幅〈科派翠克兒女〉經典，歷史大概不會如此垂青

錢納利　科派翠克少校　油畫

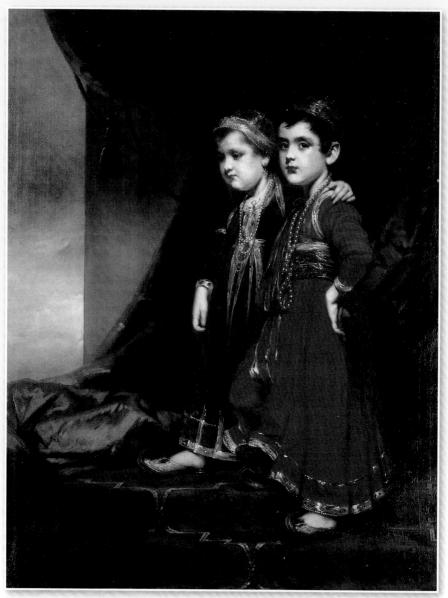

錢納利 科派翠克兒女 油畫

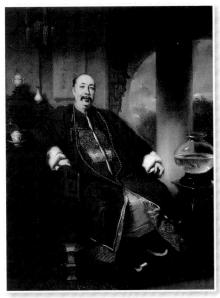

錢納利十三行「廣利行」盧繼光「茂官」(Mowqua) 油畫　　錢納利畫老友亨德

科派翠克家庭的故事，兩個小兒女後來回到英國，交給祖父撫養，男孩威廉（William）於二十七歲被開水燙傷截肢，不久就去世，女孩加芙納蓮（Katherine Aurora "Kitty" Kirpatrick, 小名基蒂）長得標緻可人，更一度為寫《英雄與英雄崇拜》（*Hero and Hero Worship*）的蘇格蘭作家加萊爾（Thomas Carlyle）所追求，但窮書生配不上富家女，她後來嫁給一個軍官。多年後錢納利這幅〈科派翠克兒女〉轉手，運回英國，收藏在私人貴族官邸內，有一天被加芙納蓮看到了，淚如雨下，哭著告訴女主人羅素夫人那個小男孩就是她那夭亡的哥哥，兄妹倆當年站在的樓梯正是他們在印度華麗樓屋的入口處，但她很小時就看不到這房子了。後來藉羅素夫婦協助，她與印度的外祖母取得聯絡，兩人通訊多年，但始終沒有見面。

　　錢納利在印度的人像油畫名氣越來越大，1807年的訂單讓他搬到加爾各答，但他揮霍無度，雖滴酒不沾卻愛宴會慶典、盛筵美食，據說也養情婦，雖然一直抱怨髮妻醜陋，但自己的尊容也好不到那兒去。和他交往的美國名媛哈

錢納利　鉛筆隨意素描速寫頁

錢納利所繪蛋家漁孃與中國佚名畫家的婦女油畫比較

莉洛・盧（Harriet Low）後來出版的日記就有提到，他的自畫像也是見證。

「大禍」終於來臨，錢納利在英國的「黃面婆」要來印度找他。《舊中國雜記》曾有一段指出錢納利在加爾各答住到1825年，因為「大麻煩」（serious troubles）來了，他不要被「窮其一生所看到最醜陋的婦人縛住」（tied to the ugliest woman he ever saw in the whole course of his life），便急忙捲鋪蓋逃往澳門，但又怕老婆追蹤而來，便逕自來到廣州，這就是《舊中國雜記》作者亨德第一次碰到他的地方。清朝在廣州有法例，外國婦女不能進入省城，西方人也不許攜眷在廣州居住。雖然西方人也不准在廣州長期逗留，但許多外國人陽奉陰違，在十三行富商的掩護下也可在西關一帶居住，這就是錢納利能夠長期出入廣州與澳門兩地的原因，並能大量速寫當地人物行業與風情。但據說他逃離印度的最大原因，應是欠下一大筆債務，只好遠走高飛。

錢納利所畫的澳門漁船鋼筆彩畫(上圖) 錢納利畫澳門北邊海灣，應是現在的南灣（下圖）

錢納利　澳門蛋家船戶　水彩畫(上圖)

錢納利所畫的廣州黃埔灘頭（下圖）

他的畫作主要收入是人像油畫，洋商與十三行富商均以被他造像為榮，因為錢納利是當地首屈一指的正牌英國畫家，比本地「林卦」（Lamqua）、「廷卦」（Tingqua）的畫作更值錢，而後人也在他的大量畫作中發現，他畫十三行富商均全力而為，不敢托大，譬如給「廣利行」盧繼光富商「茂官」（Mawqua）做像（見121頁），全程自己繪製，但畫其他洋商，卻經常讓助手收尾，即使為他老友亨德（William C. Hunter）造像（見121頁）（不收費用？），也在畫像的手部及下半身褲子出現敗筆。

　　錢納利的身分仍然是英國畫家，他遠涉重洋，忠實描繪眼底的中國，沒有幻想，沒有插科打諢的仿演（mimicking）。許多窮街陋巷、販夫走卒、水上人家，打漁人兒世世窮，在他的畫筆下幾乎是一個個微型小世界。那是西方人文藝術的一種人性關懷與寬容，超越了人種國界。澳門政府對他一直敬重，猶如他對澳門的眷戀深情，甚至埋骨澳門。

　　每個城市都隨著時代變化，沒有一個城市相貌始終如一，但是文學藝術可以為城市定影，讓人追尋回來那些逝去的歲月與廢墟。錢納利畫筆為某一時代的中國景物留駐，時光不會倒流，歷史不會回頭，不會重覆，但他提供給一度

澳門基督教墳場

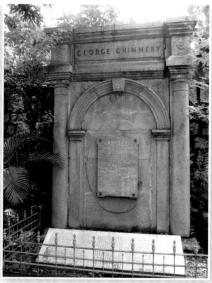

錢納利墓地

沉迷於「中國風」想像的西方人，一個真實的中國印象。

另一個英國畫家威廉‧亞歷山大（William Alexander, 1767-1816，中文名字又叫額樂桑德，是清廷給他起的名字）比錢納利還早來到中國，而且遊歷豐富，視野廣闊，走訪中國南北各地。1793年英使馬戛爾尼（George Macartney, 1st Earl Macartney, 1737-1806）使華的重大歷史行動，亞歷山大是隨團畫家。

他十七歲（1784）就進入英國最有名的皇家美術學院（Royal Academy of Arts）就讀，並在老師艾伯森（Julius Caesar Ibbetson，本來艾伯森曾留駐爪哇，但因病回英，無力再去中國）推薦下成為英王喬治三世特使馬戛爾尼使華團的繪圖員。1792年9月25日，英國六十四門炮艦的戰船「雄獅號」（MS Lion）及東印度公司最大商船「印度斯坦號」（HMS Hindostan）離開英國南部的朴茨茅斯港，開始前往中國的遠航。一年後在熱河行宮，馬戛爾尼獲得乾隆皇帝接見，進行了第一次正式會面，會面結果是眾所周知的不歡而散。清政府要求馬戛爾尼行三跪九叩大禮，而他則要求以覲見英王的禮儀，行單腿下跪、吻手禮。雙方僵持不下，最終都沒有達到彼此目的，結果英國使團一行以單腿下跪之禮草草收場。

亞歷山大回英後，每年都會到皇家學院舉辦畫展，1795-1804年間，他共舉行了十六次畫展，前十三次均與中國相關。而今大約有三千幅亞歷山大的作品存世。

使團副使喬治‧士丹頓（Sir George Staunton）後來著有《英使謁見乾隆紀實》（*An Authentic Account of an Embassy from King of Great Britain to the Emperor of China, including cursory observations made, and information obtained in travelling through that ancient empire, and a small part of*

亞歷山大的中文名字

Lemuel Francis Abbott 繪　英使馬戛爾尼

Chinese Tartary , 1797），版本共三冊，第一、二冊是文字，第三冊是大開本
（43.5×58cm）的銅版畫冊，共收錄四十四圖，其中三幅動、植物圖，如交趾
支那的霸王樹及其樹葉上的昆蟲、爪哇的鳳冠火背鷳和鸚鵡；十一幅地圖及海
岸線，如舟山群島、山東和澳門，特別第一幅地圖是使團往返路線圖，並詳細
標註每個錨點的日期和水深。地圖尺寸巨大，展開後的尺寸有99×64.5公分；
五幅剖面圖，如圓明園正大光明殿、古北口長城、熱河小布達拉宮、運河水
閘、水車等；二十五幅中國風俗人物，均出自亞歷山大之手。

　　但是很少人會提到喬治‧士丹頓的兒子小士丹頓（第二代士丹頓從男爵Sir
George Thomas Staunton, 2nd Baronet, 1781-1859），那時他年僅十一歲，於1792
年伴隨為副使的父親與馬戛爾尼前往中國慶賀乾隆帝八十大壽，因為航程長

英國畫家賀普那繪〈小士丹頓與母〉油畫，後面不倫不類站著一個年輕滿清官員

達一年，他又聰穎伶俐，在船上跟隨中文譯員學得一口流利中文，隨父見到乾隆時，大得乾隆歡心，並獲得皇帝特別賞賜。此子長大後成為中國通，香港甚至在中環一條街道以他為名，他對中國的愛恨交織充滿爭議，把牛痘疫苗接種引介入中國，自然功德無量；但同時又是英議院第一個贊同發起鴉片戰爭的官員，令人可恨。

另外，正使隨員巴洛（Sir John Barrow）有兩本著作《中國之旅》（Travels in China, 1804）及《航向交趾支那》（*Voyage to Cochin China*, 1806），均由亞歷山大插圖。安德遜（Aneas Anderson）是「雄獅號」第一大副，1795年出版了《1792-1794年英國至中國使節團之敘事》（*A Narrative of the British Embassy to China, in the Years 1792, 793 and 1794*），這套書沒有收錄圖片，當年5月又印

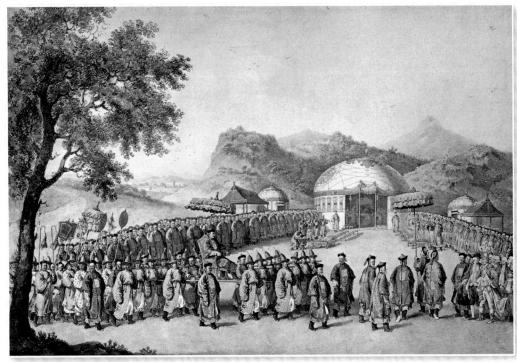

亞歷山大　乾隆皇熱河帳篷接見英使

行了一種八開的普及本。因為是使團成員出版第一套見聞錄，極受歡迎，後來亦有法、德、西、日、中等翻譯版本。

　　亞歷山大的身分並沒能全程跟隨使團，熱河之行就沒有參加，也沒見到皇帝。從杭州到廣州的返鄉之行他又被安排走海路，錯過了陸路秀麗風景。儘管如此，亞歷山大還是根據自己的素描及同伴描述，繪製了熱河及江南風光。譬如有一幅乾隆在熱河帳篷接見馬戛爾尼使團的水彩畫，但見乾隆皇坐轎椅侍衛魚貫前來，兩旁分列文武百官及鼓樂手。圖右下角但見馬戛爾尼使團等人在等待，還有小士丹頓在後面給馬戛爾尼提袍。其實亞歷山大並沒有身臨其境，他應該是由旁述資料繪出。因為亞歷山大沒有到熱河，這幅畫的藍圖極可能取自郎世寧（Giuseppe Castiglione）一幅〈乾隆接見外國使節圖〉，並由T. S. Helman 繪製加色成銅版畫。

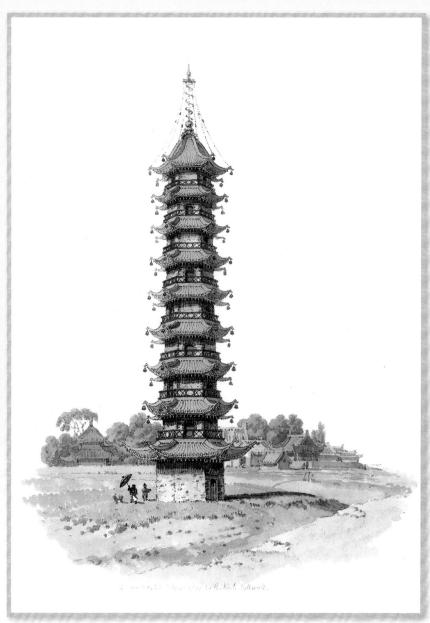

亞歷山大 蘇州城外塔樓

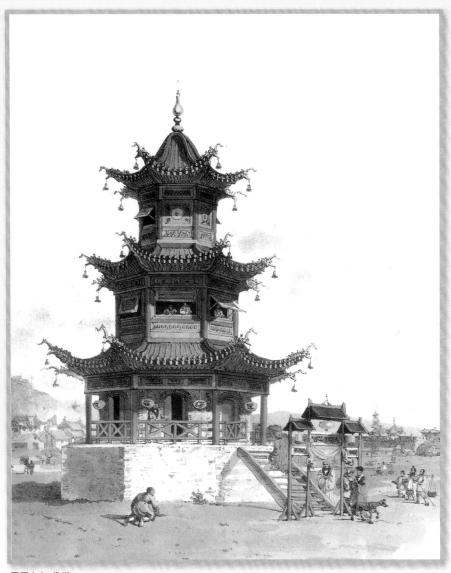

亞歷山大　佛塔

London Published Aug.t 13.th 1801. by G:and W. Nicol Pallmall.

亞歷山大　寧波海口中國戰船

亞歷山大 船隻穿過水閘(上圖)、天津城外（下圖）

中國船隻描繪

亞歷山大 全身戎裝士兵

亞歷山大　溫大臣武官

亞歷山大　舞台劇角

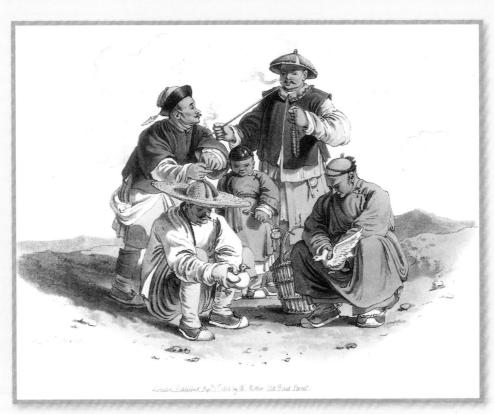

亞歷山大　聚賭賽鴿

亞歷山大　傘下

亞歷山大　縴夫聚食

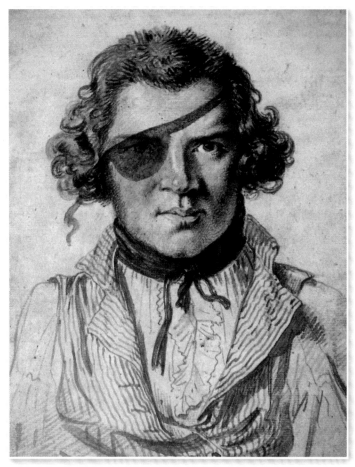

亞歷山大 1793 自畫像

　　至於小士丹頓後來也有一幅善於描繪婦女與小孩的英國畫家賀普那（John Hoppner, 1758-1810）繪作他與母親（Lady Ann Staunton）的油畫，後面不倫不類站著一個年輕滿清官員，學者多看作成待從（見129頁）。

　　因為他多走水路，描繪中國江河船艘及水上人家特別豐富，大概性情也平易近人，所以上至軍官大臣，下至散兵遊勇，他都能細心繪畫各人服飾與表情。至於河流市鎮，平民百姓，在亞歷山大筆底極為傳神。

　　他的著作《中國服飾》（*The Costume of China*, 1805）描繪中國的銅版畫是

散頁形式，共十二輯，每輯四幅，從1797年7月直到1804年11月出完，最後在1805年發行了合訂本，四十八幅銅版畫全部手工上色，尺幅巨大，且都為亞歷山大本人繪製，每幅圖還有一頁文字說明。1814年約翰‧默里（John Murray）在倫敦刊行了另一套四本名為「圖鑑」的畫冊，其中一冊即亞歷山大的《中國人的服飾和習俗圖鑑》（Picturesque Representations of the Dress and Manners of the Chinese），收錄彩色銅版畫五十幅，內容與1805年出版的《中國服飾》不同，圖畫精細程度亦不如前。此外，亞歷山大還在1798年出版有《1792-1793年沿中國東海岸之旅途中各海岬、海島之景貌》（*Views of Headlands, Islands & c. Taken during a Voyage to and along the Eastern Coast of China in the Years 1792 & 1793, etc*），可惜這書內容始終不及反映中國社會風俗的水彩畫，因此並無太大影響。

他回英不久就結了婚，妻子早逝，鰥居為了生活穩定，曾在學院任教了一段期間，但不堪學校的欺詐廉價勞力，憤然抗議要求加薪或離職，最後選擇了後者，而改在「大英博物館」任職至退休。

亞歷山大擁有沉默溫和的性格，因此描繪中國人物風景，線條細膩柔和、和諧優雅。他與錢納利不同處在於描述角度，錢納利永遠是一個異鄉人，在一種遠距離的角度下凝視中國，亞歷山大的水彩畫對中國非常接近而有感情，差不多沒有距離，而且能非常纖細地用文字和圖畫描述人物、衣飾、性格、風景、建築、習俗，他的中國世界比錢納利豐富多了，儘管科班出身，素描功力深厚，文化演繹精湛，中西文化史至今仍然欠他一個公道。而他與世無爭的態度，就好像他的素描自畫像一樣，英俊秀氣的臉龐加多一塊右眼罩，像獨眼龍、像海盜，然而嘴唇緊閉，一臉自負不凡的表情，好像對這個世界說，你們沒有看到我，我用一隻眼睛看你們也就夠了。

6

從東方想像到東方印象
──林官、廷官與《中國服飾》

尼霍夫　荷蘭東印度公司的遠征　1665　銅版畫　18.8×29.7cm　阿姆斯特丹
17世紀中葉，荷蘭船隻停泊在廣州黃浦海岸的情景。

　　一直要到1839年8月19日法國畫家路易‧達蓋爾（Louis
Daguerre,1787-1851）才發明世界第一台真正可攜式木箱的照相機，在此以前，
一切景象存留都要依賴圖畫描繪。畫家不只是藝術家，因為繪畫是一項專業訓
練，除了人像畫（portraiture）與風景畫（landscape painting）外，畫家還是一
個圖誌紀錄專家，除用文字外，尚能用視覺文本去呈現及紀錄他的印象觀感。
這項專業，在18世紀西方海上霸權的國家，尤其是隸屬它們的東印度公司，便

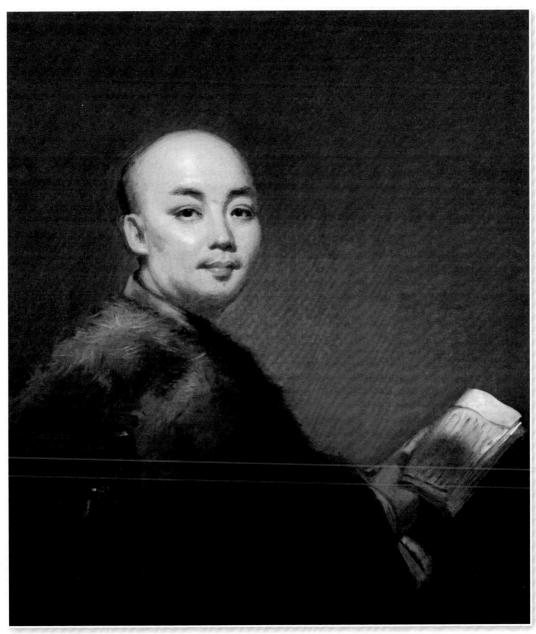

林官　1845　自畫像

林官油畫〈英國商人〉，右下角有親筆簽名「廣東林卦」，留意手部敗筆。

經常有專業畫家隨船東來，在南亞及東南亞一帶採訪居留，攜回一張張真實反映的東方印象。如此一來，這類的東方印象繪畫遠勝於洛可可時代華鐸東方想像的畫作了。

追認最早帶給歐洲「中國風」最大影響力的真實遊記與繪圖，應該是跟隨荷蘭大使進謁清順治皇帝的使臣尼霍夫（Johan Nieuhoff, 1618-1672）所描繪及後人用銅版製圖出版的《聯合省的東印度公司出使中國韃靼大汗皇帝朝廷於北京紫禁城》一書。18、19世紀後開啟了大量自中國出口所謂東方印象的外銷畫，包括西方畫家與廣東一帶中國畫家，後者多是靠當時尚未有攝影留像時，替人寫真繪像的畫師，素描基本功夫紮實，揣摩學習西方繪畫表現，融入傳統國畫技術，可謂異軍突起。這些外銷畫有時以五百葉冊之多裝箱用船隻自廣東輸入西方，開始多以西洋花鳥為主，後來大多反映閩粵一帶的民風習俗，譬如紡絲養蠶、端午龍舟競渡，令人一新耳目，在歐洲頗受歡迎，於中國風的末期影響引起一定的衝擊。

由炭畫寫實素描轉入油畫（oil on canvas）、水粉紙本（gouache on paper, 亦稱bodycolor）、水彩（watercolor）、膠彩（glue color, gum Arabic）繪製領域並不困難，當年廣州與港澳一帶的本地著名畫師便有稱為「林官」與「廷官」兩兄弟畫匠。這個「官」字福建發音為「卦」（qua），是一種尊稱。哥哥叫關喬昌，弟弟叫關聯昌，廣東南海人。「霖官」就是關喬昌，又名關作霖，人稱「林官」；「廷官」就是四弟關聯昌，別字關廷高，所以又稱「廷官」。「林官」稱林而不稱霖，是因為當時音譯及他自己畫上簽名又稱「林卦」（Lamqua），弟弟就稱「廷卦」（Tingqua）。據道光三十年續修的《南海縣誌》內載，林官（林卦）名「關作霖，字蒼松，江浦司竹逕鄉人。少家貧，思

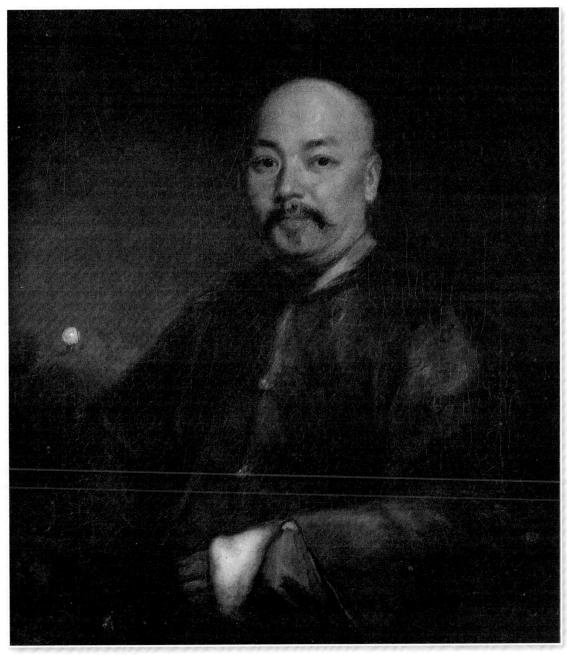

林官　1853　五十二歲時自畫像

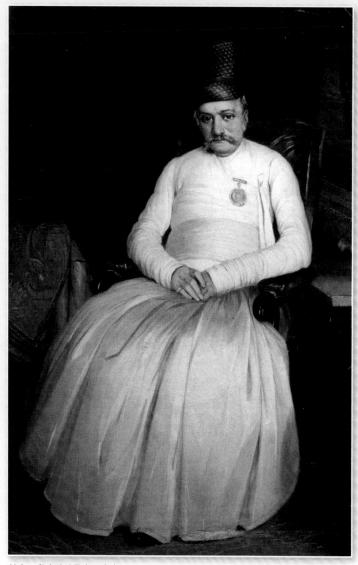

林官　印度鴉片及布疋商人

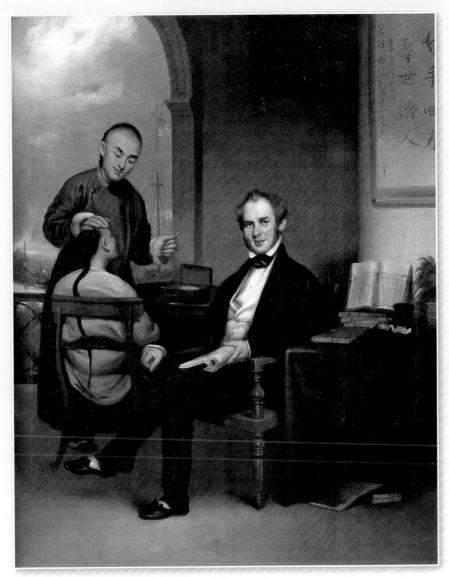

林官 1840 伯駕與關阿韜看眼科病人 油畫

廷官 一個海軍校官 象牙袖珍畫

托業謀生，又不欲執藝居人下，因附海舶，遍赴歐美各國。喜其油像傳神，從而學習，學成而歸，設肆羊城。為人寫真，栩栩欲活，見者無不詫嘆。時在嘉慶中葉，此技初入中國，西人亦以為奇。」如此一來，林官是如假包換的歐洲留學生了。的確，林官在西方藝術界的名氣比其他中國本地畫家大得多。1835年12月8日一份名為《廣東郵報》（*Canton Register*）的英文報紙，推崇他的油畫已表現出「對藝術知識領悟加深，成功把握面部神情特徵及驚人的藝術感染力。」同年，他的作品〈老人頭像〉入選英國皇家美術院展出，1841與1851年，他的人像畫分別赴美國紐約及波士頓展出，是迄今最早赴歐美參加展覽的中國畫家。

但是林官最為人稱道的畫作不只是這些外銷畫，而是他為美國來華傳教士醫生彼得·伯駕（Peter Parker）所繪病人腫瘤圖一百多幅。伯駕本為眼科醫生，來華後選定專供外國人經商的地區十三行，以每年五百元，租賃一幢三層樓房，作為開設醫療機構，命名「博濟醫院」，表示遵循耶穌基督博愛，以濟世為懷作宗旨。嗣後由於伯駕醫術高明，性格和藹可親，增加診治其他病症，成為一間內外全科醫院。林官有感於柏駕免費為華人治病，他亦自願免費畫下各種病狀，成為生動的病歷資料，分別保存在耶魯大學醫學圖書館，以及倫敦蓋氏醫院內的戈登博物館等地。

廷官 花卉靜物 水粉畫（上圖）

廷官「浩官」伍秉鑒家中庭院 水粉畫（下圖）

廷官　水粉畫　　　　　　　　　　　　　　　　　　廷官　水粉畫

　　林官的姪子叫關韜，約於1838年跟隨伯駕學醫，由於天性聰穎，且好學不倦，數年後即能獨立施行常見眼疾手術。林官畫有一幅〈伯駕與關阿韜看眼科病人〉油畫（見149頁，可能廣東人慣以小名稱呼，所以此畫英文標籤稱關阿韜為Kwan Ato），極具參考價值，這幅畫寓意深遠，充滿暗示，圖中關韜站在一邊正在替病人眼睛施藥，伯駕醫生卻坐在一旁好整以暇、手執線裝書閱讀，桌上擺滿中文書籍，想是醫書，連地上都是，足見伯駕醫生可以閱讀中文。牆上有一裱框字畫，內寫「**妙手回春、壽世濟人**」，上下款為「**耆宮保書贈花旗國伯駕先生**」。宮保為虛官銜，清代各級官員原有虛銜，最高級榮譽官銜為太師、省師，太傅、少傅，太保、少保、太子太師、太子少師，太子太傅、太子少傅，太子太保、太子少保，大臣加銜或死後贈官，通稱宮銜，咸豐後不再用「師」而多用「保」，故又別稱宮保。耆者，老年而有名望的人，所以林官在這裡賣了個關子，用了個虛名。但花旗國指美國，還嫌不夠，窗廊外更遠有高塔、近有船隻停泊，其中一船桅掛著美國星條旗。

　　關韜也能進行其他拔牙，治療骨折、脫臼等工作，首開中國人從外國醫師學習全科西醫的先河，讓西醫逐步被中國人接受，促進西醫在中國傳播，為後繼者樹立成功榜樣，因此關韜也被稱做中國近代第一個西醫師。

　　廷官畫館在本地的名氣不遑多讓，他以景德鎮大量分工繪製外貿瓷的生產系統方式，亦即雷德侯（Lothar Ledderose）在《萬物》（*Ten Thousand Things*,

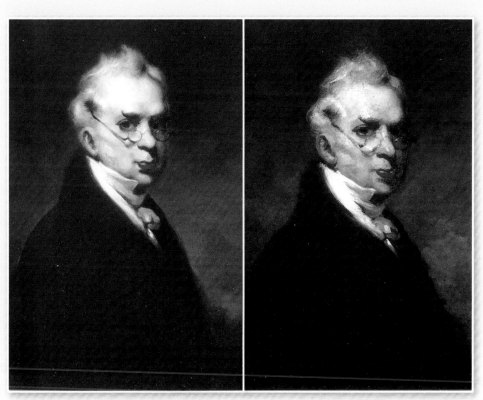

左圖為錢納利自畫像，右圖色彩較濃為林官畫錢納利

2001）一書內所謂的「模件系統」（modular system），僱用大批畫工助手，分工繪製廣東市井風情成品的某一部分，譬如某人專繪人物、船隻，某人專繪樹木、風景。廷官繪製好畫像後，亦可分工給助手繪描背景。如此一來，繪畫成品出產速度陡升，極為一般洋商喜愛，不必苦苦等待自己祖國如錢納利等藝術家的脾氣與空閑。

廷官本身人像畫造詣不遜乃兄，尤其是袖珍畫（miniature paintings，又名細密畫）這一類的小型袖珍畫作，很多時畫在小塊象牙上，更能彰顯畫者的工筆功力。廷官有一幅半側面〈一個海軍校官〉（見150頁）象牙袖珍畫，僅4寸半×3寸半，顯示出他對歐洲人像畫傳統畫風涉獵甚廣，這幅半側面畫明顯不是錢納利風格。此外，他的國學工筆底子深厚，現存於皮博地埃塞克斯博物館（Peabody Essex Museum）的兩幅水粉畫〈花卉靜物〉（見151頁）與〈鴛鴦〉，百花不露白，鴛鴦神仙眷，不遜北宋徐熙。另一幅〈浩官（Howqua，浩卦）伍秉鑒家中庭院〉，更是大樹婆娑、盆栽處處、亭台樓閣、小橋流水，並以大樹為主景切入，出人意料。

這批「官卦」畫家，多少亦與英國人如錢納利以繪畫為生活的專業畫家有商業競爭。林官與錢納利專業競爭更明顯，林官一直謙遜自持，尊錢納利為老師，而錢納利卻相反不認有此弟子，也是趣聞。最有趣的是錢納利的自畫像與林官為錢納利所畫的畫像相比，兩人功力不相伯仲（見153頁）。

林官與錢納利的關係錯綜複雜，因為錢納利剛抵澳門時，就住在英國東印度公司貿易商人費爾安（Christopher Augustus Fearon, 1788-1866）夫婦家裡，而林官正是費家的家僕，在未出國遊學歐洲前，年輕的林官向他學習並成為錢納利的助手是極有可能的。但錢納利本人有英國人強烈的西方優越感，很少提及中國油畫家的成就，另一原因就是與「林卦」後來的職業彼此競爭了。

研究專著曾指出林官的人像油畫偶有敗筆，尤其是手部或下半身，明顯是助手所為，那就是說畫家有時應接不暇，專心畫完人像臉部及上身衣著後，其他由助手完成。只要比較林官親筆簽名「廣東林卦」的一幅〈英國紳士半身像〉左手，明顯是助手的敗筆，而林官親自為十三行「廣利行」盧繼光「茂官」（Mowqua）所畫的全身清朝官服油畫，線條流暢，光線自然柔和，為外

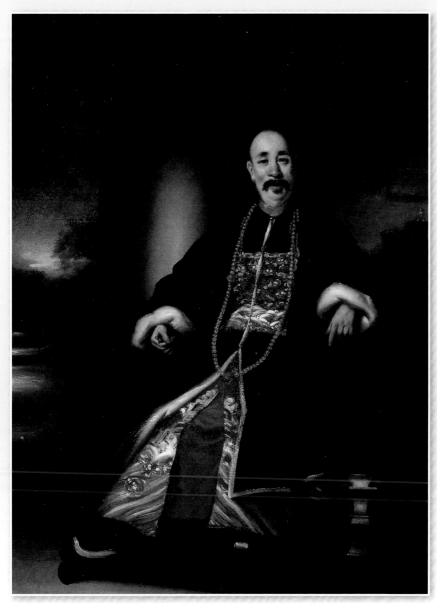

林官為十三行「廣利行」盧繼光「茂官」(Mowqua) 所畫的官服油畫

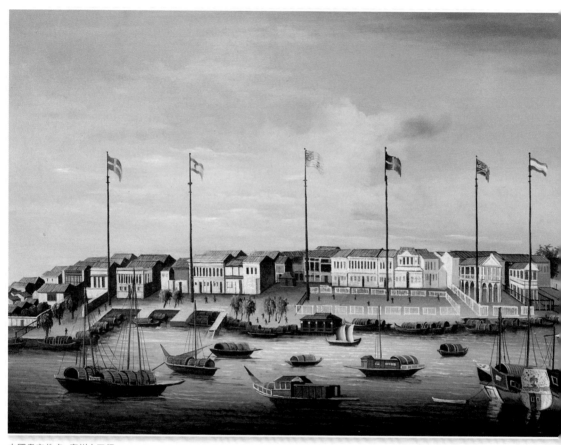

中國畫家佚名　廣州十三行

貿畫經典之作。

其他英國畫家譬如布魯斯（Murdoch Bruce）本身是建築師，普林賽（William Prinsep）出身貴族世家，法國人波傑（Auguste Borget）及美國女水彩畫家康明絲（Constance Gordon Cumming）等人都能以業餘身分暢所描繪，本地「官」畫家極有生存空間，在短短數十年間，大量繪製，做成外銷畫的一種半殖民地（semi-colonial）的文化話語（cultural discourse），出人意料之外，值得注意與研究。

自1774-1840年，明州（寧波）、泉州、上海三口通商相繼被撤銷後，廣州成為中國唯一對外貿易口岸。外商洋行受嚴格限制，例如外商與中國官府交涉，必須由在廣州的十三行（洋行或稱牙行）作仲介，外商不得

錢納利 1830 浩官伍秉鑒

在廣東省住過冬，番婦不得入來廣州，外商不得坐轎，外商不得學漢文等。又因官辦商行，諸多官場貪污舞弊，而十三行價格統一，貨不攙假，不欺詐，有良好商業信用，外商要代辦手續，多通過廣州十三行的買辦。屈大均有詩云：「洋船爭出是官商，十字門開向二洋。五絲八絲廣緞好，銀錢堆滿十三行。」他們與外商來往更形熱絡，商務酬酢之餘，亦有文化文流，許多留華西方商人的回憶錄都會提到關氏兄弟油畫及最早一個叫史貝霖（Spoilum音譯，他的英文名字大概是洋人起的）的中國畫家，亦有謂是林官兄弟，有謂是林官兄弟的父親。總之三人關係密切，也許更是林官兄弟的假名化身。只可惜歷來美術界、藝術史界都不屑注意這批廣東外銷畫家，如今已難以考證Spoilum的身分。只知道他長袖善舞，作品亦主要是人像畫，表現材料也自玻璃畫發展到絹畫。玻璃畫是反面作畫，有如鼻煙壺一樣，但不用插筆入小壺那般運作，而是在較大塊玻璃背面反向作畫，玻璃正面遂呈現出特殊效果。

至於為何行商的「官卦」名稱如此流行？主要是十三行大阿哥「浩官」伍秉鑒（1769-1843），他祖籍福建，是廣州十三行怡和行的行主。十三行有四大首富，盧家來自廣東新會，潘、伍、葉三家來自福建。他們遠走他鄉，

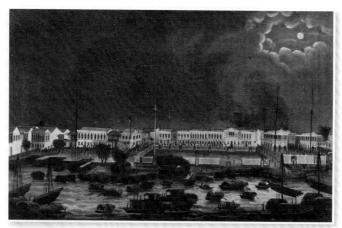

中國佚名畫 十三行大火 油彩

靠着十三行發家致富。2007年4月初「浩卦」伍秉鑒被亞洲《華爾街日報》選為「近千年世界最富有五十人」裡六位華人富豪之一。他長期擔任十三行公行的總商，又善於與洋人建立良好情感。伍秉鑒還是英國東印度公司最大的債權人，被認為是當時的中國首富，財產有2600萬銀元。嘉慶末年至道光初年，伍秉鑒包庇外商走私鴉片，曾遭林則徐多次訓斥。1817年，一艘由怡和行擔保的美國商船被官府查獲走私鴉片，伍秉鑒被迫交出罰銀16萬兩。林則徐封鎖商館，斷絕糧、水等供應，伍秉鑒暗中供應給外國人食品和飲用水。1840年6月，鴉片戰爭爆發時，伍秉鑒和其他行商積極募捐，出資修建堡壘、建造戰船。戰後，道光二十三年曾獨自承擔《南京條約》中外債三百萬中的一百萬，朝廷恩賜三品頂戴，同年在廣州伍氏花園病逝，譚瑩撰墓碑文說：「庭榜玉詔，帝稱忠義之家；臣本布衣，身繫興亡之局。」其人可謂極富傳奇色彩，錢納利為他繪畫的肖像已為當今研究外貿畫的經典作。鴉片戰爭後的《南京條約》規定，廣州行商不得壟斷貿易，開放五口對外通商，十三行不再擁有外貿特權。鴉片戰爭讓十三行遭到前所未有的衝擊，居十三行之首的怡和行，更失去它的優先權，無復當年的盛況了。1822年廣州十三行街晚間大火，火光衝天，據傳行內存放的四千萬兩白銀化為烏有，史稱「洋銀熔入水溝，長至一二

史貝霖 中國商人 油畫

廷官 浩官伍秉鑒

里」，有佚名油畫〈廣州商館大火〉一幅為証。

廣東順德才子羅天尺（約1736乾隆年間前後在世）恰好月夜珠江泛舟，不期然地在江上目睹了這次大火，觸目驚心，賦有長詩〈冬夜珠江舟中觀火燒洋貨十三行因成長歌〉一首，頗堪一讀：

廣州城郭天下雄，島夷鱗次居其中。
香珠銀錢堆滿市，火布羽緞哆哪絨。
碧眼蕃官占樓住，紅毛鬼子經年寓。
濠畔街連西角樓，洋貨如山紛雜處。
我來珠海駕孤舟，看月夜出琵琶洲。
素馨船散花香揭，下弦海月縛如鉤。
探幽覓句一竿冷，萬丈虹光忽橫恆。
赤烏飛集雁翅城，蜃樓遙從電光隱。
高如炎官出巡火傘張，旱魃餘威不可當。
雄如烏林赤壁夜鏖戰，萬道金光射波面。
上疑堯天卿雲五色擁三台，離火朱鳥互相喧。
下疑仲父富國新煮海，千年霸氣今猶在。

笑我窮酸一腐儒，百寶灰燼懷區區。
東方三劫曾知否？楚人一炬胡為乎。
舊觀劉向陳封事，火災紀之凡十四。
又觀漢史鳶焚巢，黑祥亦列五行態。
只今太和致祥戾氣消，反風滅火多大燎。
況云火災之御惟珠玉，江名珠江寶光燭。
撲之不滅豈無因，回祿爾是趨炎人。
太息江皋理舟楫，破突炊煙冷如雪。

羅天尺當年乾隆開博學鴻儒，因年老未再參加，因而詩酒聞世，這首長歌寫得非常好，道盡十三行金銀珠寶繁華地，詩中最後四句更畫龍點睛，「回祿爾是趨炎人」話中有話，意在言外，可圈可點。

話再說回來，這批一度曾利用中國貿易（China Trade）的商機影響18-19世紀歐洲國家的「官卦」畫家或籍籍無名的畫工們的貢獻又在那兒呢？很明顯地在攝影尚未流行採用前，畫術無疑是保存歷史、傳遞文化的良好工具，尤其是人像畫，主角本人便已蘊含極豐富的歷史背境與故事。譬如香港殷富家族出身、出洋受英式教育，回來在英殖民地的有利銀行（The Chartered Bank of India, London and China）工作，並受英皇封爵的韋寶珊爵士（Sir Boshan Wei Yuk, KCMG, 1849-1921），就有一幅半身油畫，極為傳神逼真。韋寶珊幼年在家中學習漢學，歷時十年，後來入讀香港首間官立學校中央書院（現稱皇仁書院），當時校長是史釗域博士。在1867年，時年十八歲的韋寶珊在家人安排下，前往英國留學，入讀英格蘭萊斯特的斯東尼蓋爾學校（Stoneygate School），一年後1869年升讀蘇格蘭大來學院（Dollar Academy），四年後畢業，1872年學成返港前曾往歐洲遊歷。他是近代首位留學西歐的華人學生之一，自他以後，留學西方漸漸成為東方華人家庭子女升學的主要途徑。韋寶珊是香港早期少數熱心參與社會公職的華人，早於1882年2月17日就被港府委為非官守太平紳士。1880年韋寶珊當選東華醫院總理，到1887年出任該院丁亥年主席。後與劉鑄伯在1907年成功協助何啟爵士爭取建立廣華醫院，並出任該院倡建總理。另一方面，韋寶珊亦曾經參與成立保良局，保護被迫良為娼的婦孺，並促使該局在1882年成為法定組織，於1893年獲選為保良局永遠總理。

以上一幅韋寶珊的半身油畫，就可以追縱出許多中西近代史事蹟，如能把當年這些中外達官貴人油畫的身分事蹟還原公諸於世，一定搜獲不少珍貴史料。至於港澳當時當地的景物，時過境遷，許多殖民地色彩的屋宇，或消失了的寺廟塔樓早期風貌，也皆需這些畫作來提點過往滄桑。

除此以外，歐美兩洲的中國貿易對東方或中國文化的印象，從最初的好奇到後來的虛心學習，除了外貿商品如瓷器、紡織品、漆器、家具等輸入刺激外，外銷畫作在民俗、景物方面的描繪敘事（尤其設色紙本冊頁畫colored leaf

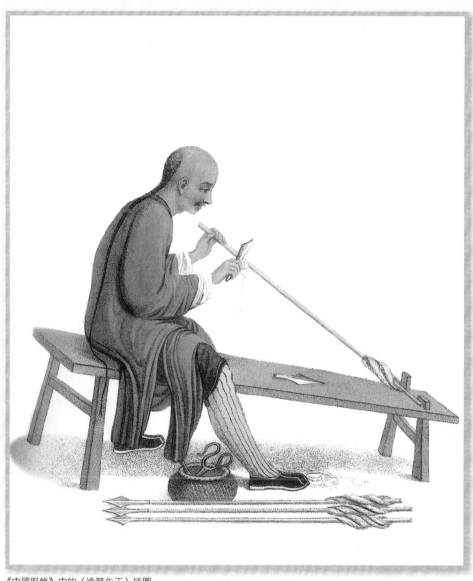

《中國服飾》中的〈造箭矢工〉插圖

《中國服飾》中的〈燈籠飾工〉插圖

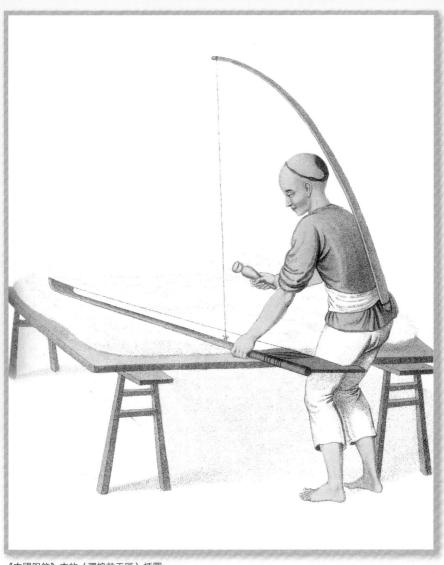

《中國服飾》中的〈彈棉花工匠〉插圖

《中國服飾》中的〈銅瓷工匠〉插圖

albums），完整提供給歐洲早期狂野想像的「中國風」另一種民間淳樸生活寫
實的一面。最難得的是許多地方景物描繪，畫師採用的油彩材料及表現技巧，
均是西方典型手法，並非倚靠什麼「神祕東方」或「野蠻中國」的題材來取悅
西方。

　　說到取悅西方，就要提到1800及1801兩年間，英國陸軍少校梅遜（Major
George Henry Mason）在倫敦出版了兩本圖文並茂的畫冊。第一本是《中國

《中國服飾》中的〈鈴鼓舞者〉插圖

《中國服飾》中的〈婦女繡靴襪〉插圖

服飾》（*The Costume of China*, 1800），此書內含威廉‧亞歷山大中國插圖，2011年9月與其他十一本服飾冊頁合訂本曾在佳士得拍賣，得標價11,250英鎊），另一本畫冊則是《中國酷刑》（*The Punishments of China*，1801，兩本書的圖畫都是主要採蒲官（Pu qua畫師描繪，蒲官畫風秀麗，採用西方透視、暈散〔chiaroscuro〕的手法，更揉合國畫的線條勾勒，雖說是描繪中國服飾，其實卻是呈現中國社會各行各業的人群，包括許多民間風俗習慣，西方人前所未見，真是看得津津有味。譬如有一幅〈婦女繡靴襪〉（A woman making stockings），描述中國男人穿著棉靴襪蓋的習慣，而坐在桌前拿著針線繡靴襪的女子，她身上衣著、黑色髻髮、三寸金蓮都被清楚描述，並著意批評纏足惡習使婦女行走不便，有違自然之道。其他圖片尚有〈鈴鼓舞者〉（A Tambourine）、〈造箭矢工〉（An arrow-maker）、〈燈籠飾工〉（A lantern-painter）、〈鋦瓷工匠〉（A mender of porcelain）及〈彈棉花工匠〉，皆生動寫實，配上說明文字，牡丹綠葉，相得益彰。

至於《中國酷刑》更讓西方讀者大開眼界，全書含二十二張彩色插圖，每張插圖均有詳盡英文、法文注解。書為10.5×14英寸大型開本。封面套皮深色，大量燙金，精美異常，原版已為古版稀本，價格高達三千美元。

梅遜也許去過中國，也許沒有，但可以肯定的是他向廣州的蒲官畫師長期訂購繪畫，蒲官亦照他的訂單作畫。至少，佛洛伊德（Sigmund Freud）或傅柯（Michel Foucault）心理或文化研究是對的，無論是虐待狂或自虐狂，西方人對中國酷刑特別感興趣，而的確中國成語的「碎屍萬段」或刑罰的「凌遲處死」，都反映出人性殘暴的一面，而因許多刑罰譬如斬首與西方相同，更似曾相識。《中國酷刑》二十二張彩色插圖均由蒲官繪製，代表中國二十二種刑罰，文字中更詳細解釋如何執行。這些刑罰包括：

1. 衙門見官。
2. 鎖鍊繞頸入牢，一官在前提鍊拖行犯人，一官提刀押後。
3. 犯人兩耳插小紅旗打鑼遊街。
4. 苔蹠（bastinade, 板子pan-tsee），但不是打腳掌，而是臀部。

《中國酷刑》13：上枷鎖 （左圖）、《中國酷刑》21：絞刑（右圖）

5. 擰耳刑，強扭兩耳軟骨處。

6. 倒吊瀊鞍韉，犯人頭下腳上反縛吊著成U形，筆墨伺候等待招供。

7. 摑打船工划手，這是對水手的一種特別懲罰。

8. 竹板夾腿審問通譯，尤其對他們奸詐誤譯的處罰。

9. 夾雙腳踝（據說古羅馬帝國亦有相同刑具）。

10. 夾指刑（據云多懲婦女招供）。

11. 以檸檬汁灼眼。

12. 栓在鐵柱上示眾。

13. 上枷鎖。

14. 栓在大木樁。

15. 關入籠子。

16. 竹管鎖頸刑。

17. 挑斷腳筋（據說用來處罰逃犯）。

18. 禁閉，犯人頸部、手腳均被鐵鍊鎖在長椅上，動彈不得。

19. 流放外地。

20. 押往刑場。

21. 絞刑，用作處決重罪犯人。（此段描寫深具「中國風」風格，內云如佩戴珍珠亦算重罪處死，作者又賣個關子自謂未確定如此，尚有待有心人查證。）此外皇帝亦有賜綾絹處絞臣子，可得全屍，以示恩寵。

22. 處斬，此乃中國最重刑罰，例如犯有謀殺、叛君等等。據原始野蠻人俗例（custom of primitive barbarians）劊子手均是下級普通兵士選出，但刀法俐落，刀過頭落，接著在大街樹頭懸首示眾數日，屍身則拋棄陰溝。犯人重罪立斬，輕者秋後處決。據云仁君很少處斬犯人，不得已者，他也要齋戒數日，以示上天好生之德。

由此看來，除了上述一批成名的「官卦」外，許多名不見經傳的外銷畫佚名畫工對提供西方人詳細的東方印象實是功不可沒，除了人物描繪外，許多南方廣州、澳門、香港各地土風敘事（narratives）力極強，實是幅幅無聲的圖畫、篇篇動人的故事。且看兩幅佚名畫師的油畫〈道觀前〉與〈樹下音樂會〉，兩幅表現手法相近，似是同出一人手筆。但見〈道觀前〉有三名婦女正下轎上香，身分大概為年輕婦人、女兒及傭僕。道觀前一副對聯，上寫「閬苑清風仙曲妙，石潭秋水道心空」，橫匾另有「三元宮」三字。主題是這年輕婦人，正被旁邊兩名分別持摺扇及鳥籠的登徒子打量評品，然而所有旁人漠不關心，轎夫自己乘涼打點、觀前一角在茶座客人聊天飲茶，小廝搧火煮茶、小狗兩條廝混，香客進出觀門，各人自掃門前雪，那是中國人明哲保身之道。

另一幅〈樹下音樂會〉（見173頁）饒富野趣，就像每一個夏天，黃昏時有一群志趣相投的樂友群集在樹下玩奏樂器，有洋琴、二胡、洞簫、還有人拍板唱詞，旁邊站著一群聽眾，有婦女聽得津津有味，有漢子不耐伸手打哈欠。背景一排屋宇伸展出去，櫛比鱗次，尚有通花窗櫺。右下角一彎水塘，塘角一群不太顯眼的小黑毛豬，另一邊近水樓台，上有瓜棚，蔓藤小花。時已近晚，婦女們站在門口觀看，像遙聽南音，也像悠閒無所事事。

尚有一幅〈葉子戲〉（見174頁）描繪極能表現清末大宅旖旎風光，畫為內

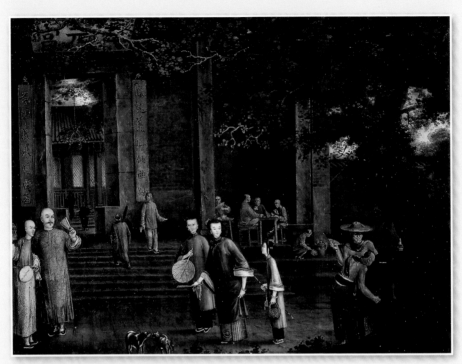

佚名 道觀前 油畫

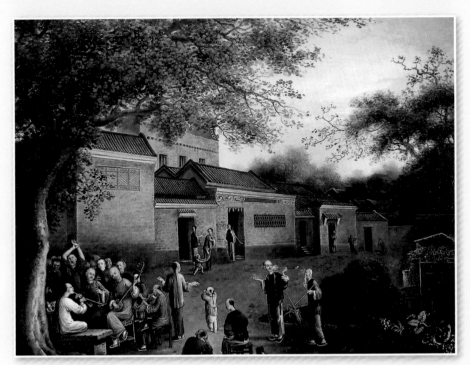

佚名 樹下音樂會 油畫

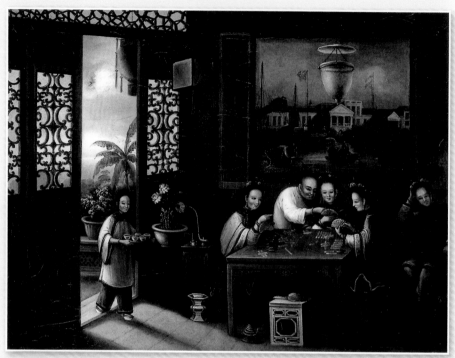

佚名 葉子戲 油畫

景宅院內廳，一男四女，妻妾妯娌，成群難作分辨，玩著南方有似馬吊的小葉紙牌，其中一女想是輸家，淘汰出局，也許根本就沒參與牌戲，坐在一旁搔首百般無聊。然其他三女牌戲正濃，男子正彎身為正中一女籌量指點如何出牌，耳磨廝混，看似體貼，更像調情，其他二女視而不見，當作等閑。其中一女容光亮麗，左手執牌如扇，背後有水煙壺，正是清末民初流行的煙草，她口啣簽牌，正要發動，玉指纖纖，腕上兩只玉鐲，配上耳垂環飾、髮髻簪子珠寶，艷麗華貴，畫中光線亦聚光在她身上。檻外正有婢女端茶而入，門開處借景，近景牡丹盛開，遠處藍天白雲海洋，有翠綠芭蕉一棵。

廳內眾人牌戲圍坐八仙方桌，有矮通花方凳，高長旁几，地有痰盂、圈塔蚊香，房頂有中國燈籠及西洋水晶吊燈一盞，燈後掛著西方油畫一幅，內繪傍海十三行夷館，懸英國、荷蘭兩國國旗，隱指主人商賈身分，畫兩旁有對聯一副，分別為「不到名山心未快，得通元府骨都靈」。上聯尚可理解，下聯應為畫師對十三行買辦的諷刺，意為有辦法搞通銀元生意，無往不利。從前粵語音譯英語「早安」（Good morning）為「骨摩靈」、「骨都靈」。

如能細心閱覽這些畫作，可以發現畫者敘事無窮的活潑心思，那些一筆一筆細心描繪的外銷畫，是另一種視覺敘事，又不是一般詩文或攝影所能描述呈現現實的效果於萬一了。

誰是史貝霖？
一個廣州外銷畫家身分之謎

　　藝壇至今仍然無人知悉18、19世紀初一個名叫史貝霖（Spoilum）的中國油畫家為誰？美國麻省理工學院「視探文化」（Visualizing Cultures）計畫公開課程裡，耶魯大學歷史系教授帕度（Peter C.Perdue）撰寫一篇有關1700-1860年的中國——〈廣州貿易系統的興衰〉（*Rise and Fall of the Canton Trade System*），提到中國外銷畫不算中國國畫傳統主流，畫家們只為廣州行商及洋人繪畫謀生，他們很快便能吸收西方油畫技術並摹繪西洋畫家畫作，其中最出名就是史貝霖，一般人都把他的中國名字附會為關作霖，那是另一外銷畫家「林官」的中文名字。

　　但此人並非虛構或傳說，現存畫作簽名顯示確有其人，確於1774-1805年間活躍在廣州行商圈子，畫作風格嫻熟多變，從玻璃畫到肖像油畫，到英、美郊區山莊風光描繪，無一不能，也就因為如此，畫作水準參差不齊。由於外銷畫由船商攜回西方存留甚多，常在英美早年從事航運的商人或船長舊宅被發現。新英格蘭的麻省塞勒姆市（Salem, Mass.）曾是北美繁榮港口，從中國攜回的外貿瓷、外銷畫極多，難怪此地的皮博迪埃塞克斯博物館（Peabody Essex Museum）對中國外貿瓷、畫

〈英國船長〉，史貝霖畫於 1774年，玻璃畫反面繪製。史貝霖玻璃畫風格平板，早期玻璃肖像仍明顯帶有中國畫師在傳統玻璃畫那種裝飾意味。（上圖）

傳為史貝霖玻璃畫，畫於1795年前之荷蘭裔母女（左頁圖）

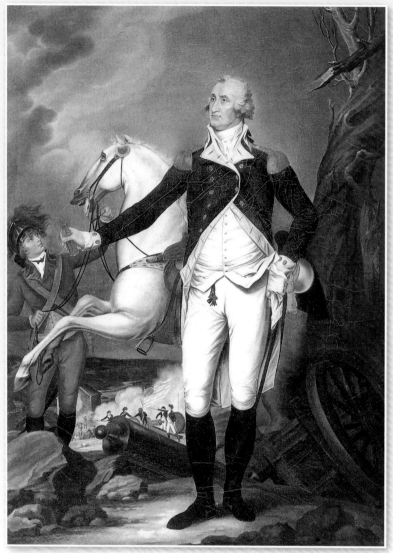

史貝霖 白馬將軍華盛頓

作收藏如此豐富。

對18、19世紀初的中國貿易素有研究的美國東方藝術學者考斯曼（Carl L. Crossman）在其洋洋數百頁大著《中國貿易的裝飾藝術》（*The Decorative Art of the China Trade*, London,1991）前三章不厭其煩詳論考証這批外銷畫家的作品風格，第一章開宗明義指証史貝霖不可能是關作霖（林官），因為史貝霖1805年已不見畫作出現，而關作霖（Lamqua林官）在廣州開店時為嘉慶中葉。香港大學藝術學系教授萬青力在其《並非衰落的百年——19世紀中國繪畫史》一書內亦呼應考斯曼的看法，認為史貝霖早在1774年已在羊城設肆，「最初是玻璃畫的畫師，後專作油畫肖像，至1803年，已經是技熱相當純熟且有30年經驗的畫師」，萬青力繼而指出史貝霖玻璃畫風格平板，早期玻璃肖像仍明顯帶有中國畫師在傳統玻璃畫那種裝飾意味，缺乏局部色調與整體色調的調和與統一。然而，「他的作品在18世紀90年代中期，風格發生明顯變化……可見其晚期作品已經完全擺脫了東方人的痕跡，而達到了與美國肖像畫家們相當近似的水平。」

考斯曼在第一章亦指出這個廣東畫師獨行俠油畫風格非常「詭異」（他用了一個非常弗洛伊德的字眼uncanny），與美國18世紀幾位油畫家如詹尼斯（Jennys）、布瑞斯特（Brewster）及布朗（Brown）相同，運用油畫技巧的「初步輪廓」（underdrawing）描繪出油彩的濕淡肌理（skin tones），然後在肌理加強色彩與線條的刻劃描繪，這種畫法與上面美國畫家風格同出一轍，怪不得學者們都納悶究竟史貝霖是否來過美國？

19世紀中國油畫家能到西方者少得可憐，芸芸廣東外銷畫家中，就以林官「學歷」最深，他當年「思托業謀生，又不欲執藝居人下，因附海舶，遍赴歐美各國。喜其油像傳神，從而學習，學成而歸，設肆羊城。為人寫真，栩栩欲活」。文獻中有記載外銷油畫家留美者，亦唯林官一人而已。

特朗布爾 1796 華盛頓突襲特倫頓

Thomas Sully 1819年作品〈強渡德拉瓦河〉

　　然而以史貝霖及其他外銷畫師的資質，觸類旁通，只要有人提供樣本資料，他們自能摹繪出以西方油畫技巧表現西、東方題材的畫作，史貝霖有一幅畫於1800年67.3×46.3公分大型油畫〈白馬將軍華盛頓〉（見178頁），證實了他的油畫天分與深厚功力。這幅根據美國新古典主義畫家約翰‧特朗布爾（John Trumbull）1796年的〈華盛頓突襲特倫頓〉（George Washington at Trenton）畫作、後在倫敦製成銅版刊出樣本，被史貝霖摹繪成難分伯仲的上乘畫作。原畫華盛頓將軍於1776年12月26日聖誕夜渡德拉瓦河，突襲新澤西特倫頓市的英軍、獲取勝利後在戰場上，右手持望遠鏡、左手倚劍、身穿淡黃衫褲

史貝霖　Ralph Huskins 哈斯堪畫像　油畫

傳為史貝霖油畫作品〈美國商船Eliza在日本海峽遇上颱風傾顛〉

及深藍外套,躊躇滿志。史貝霖改繪後,華盛頓雪白衣衫褲襪上黑色長靴、佩上白色駿馬、蔚藍外套肩上金色垂穗,神采飛揚,更增威武。如果拿這兩幅作品比較,無論對比、透視、暈染、色調、肌理與神采,史貝霖技巧更靈活而勝一籌。可惜終是摹繪,落入逼真摹倣,而缺原來神韻。至於考斯曼執意強調此畫仍有玻璃畫意味,不過只是要認定作者為史貝霖而已,不必在意。

如前所述,史貝霖於1800年後油畫技藝突飛猛進,已非當日玻璃畫匠可比,許多西方山水田園、航海傳說、戰船、輪船、都畫得淋漓盡至,有如出自西方畫家之手。至於東方題材的庭院與中國行商生活寫照,更受西方買主歡迎,因為即使東印度公司高級人員,也甚少被邀請到廣州市或珠江對岸「河南」豪宅作客,據云當年廣州潘宅便有五十個妻妾住在一個玻璃房子裡,這些畫作恰好滿足了西方人對神祕東方的好奇。

但是史貝霖是誰的謎團一直沒有解開,這是一個奇怪現象,無論作者如何隱晦,貿易過程中買家不大可能不知道他們的購買商品及製造商。同樣,在漫長龐大的畫作交易過程裡,買家不可能不知道替他描繪的畫家為誰?唯一的解釋就是:他們知道,而不放在心上。他們要的是畫,不是畫家。最著名例子就是美國麻省商人哈斯堪(Ralph Haskins of Roxbury, Massachusetts)在其1803年廣州寫的日記內有載:「剛好有一個空檔,我就去找Spoilum坐上兩個

傳為史貝霖畫〈美國輪船萬國旗〉

史貝霖 1800 小孩船員劫後餘生回鄉述劫

傳為史貝霖畫1790-1800年間畫之〈茶葉出產輸出〉

傳為史貝霖1830年畫之〈藥材店〉

傳為史貝霖1807年畫之〈衙門外〉

小時給我繪像，他每幅畫收十塊銀元，生意興隆，技藝純熟令我喫驚。」觀諸Spoilum為哈斯堪所繪59×45.7公分的大型半身油畫肖像（見181頁），兩小時能捕捉其髮型、臉上特徵、神采而成畫作，也許修飾時間另算，但如不是技藝高超，實在難以想像。另外這篇日記至少証明了一點，Spoilum確有其人。

美國船長福比斯（Robert Bennet Forbes），亦曾記載因上司需要多一幅肖像，而他又不堪被錢納利折磨長坐畫繪，終於待錢納利畫成後趕緊拿去林官處存放，懸掛數天，不用真身本尊，數日後取回另一幅自己的肖像。由此可知，在畫者方面，無論Spoilum或林官，他們的基本生活態度是售畫謀生，並不大計較自己是誰及其作品藝術價值。

目前我們只能從一些有限畫作簽名知道Spoilum就是史貝霖（後來的中文音譯），有時也簽作Spillem, Spilum, Spoilum。因為粵語發音「林、霖」（lum或lam）同音，因此林官便被聯想成Spoilum，但是，林官生於1801年，與史貝霖得意傑作成於1800年（如〈白馬將軍華盛頓〉）年代相悖，無法了解。他也曾被揣測為Spoilum的兒子或門徒，但無濟於事。在目前許多Spoilum簽名或不

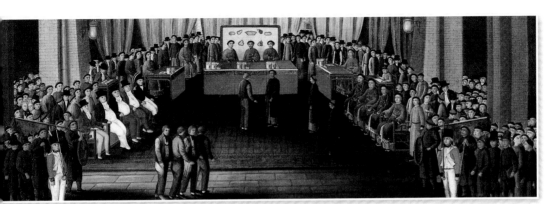

傳為史貝霖1807年畫之〈衙門內〉

簽名的畫作裡，陡然增加了鑑別與欣賞者的想像空間，那些有名有姓的畫作固然可以「定」（by）為Spoilum所作，但更多無名畫作更可「傳」（attributed to）或「疑」（probably by）為Spoilum作品。雄才偉略的學者們更可在Spoilum「定、傳、疑」的傳世作品（oeuvre）裡編列組合出一個中國畫者的生平及作品。

　　但是在那些中國衰落與興盛的年代，是非黑白、真偽難分，這批生逢亂世的南方職業畫師，誕生於西方海上霸權、中國風、中國貿易的「話語」（discourse），既沒有劉海粟1987年5月在北京《中國美術報》內所推崇為「新畫派的奠基人」的實力，也不見得如此簡單被陶詠白（1988年《中國油畫》序文）、水中天（1991年北京《美術史論》第三期）歸類入「帶『洋味』的中國風情畫。」他們有點像魯迅筆下的〈孔乙己〉，穿著長衫在咸亨酒店的短衫群中喝酒。

　　那麼，我們又能如何替Spoilum爭取更大的定位與公道呢？

中國風動‧幡然醒悟

2012年秋季我在南加州大學東亞研究所新開一門〈*Chinoiserie*中國風與外貿瓷研讀〉的文化研究課程，利用視覺文本來詮釋近代東西文化接觸與交流、誤解與了解、海洋與陸地、貿易與殖民的種種細節差異。本來要開一門新課，必須呈送學校課程委員會，更要有關院系加簽准許，以免誤闖人家的既得利益或研究領域。如果誤闖了，就叫「撈過界」（encroachment of territory），要撤回修改後再送，那是層層關卡、扇扇衙門、外行充內行、有理說不清之事。為了節時省事，我用了系內一個高級文學研究課程及課號，再加上中國風與外貿瓷研讀的副題，研究生自會按圖索驥，選修到這一門課。

上面事件顯示出兩種情況，第一，許多東亞系（或中文系）研究所現設的專業文學課程，已不夠應付漫不可擋的跨學科研究（interdisciplinary studies），書寫文本亦不足概括所有意義或涵義，如能放在一個較大文化研究層面，便會牽涉到視覺、物質文本，以至歷史與思想史。第二，以一個資深或接近退休期的教授而言，系所現設的課程本來就代表或部分代表他多年研究的成果與動向，如另闢新課，那就可能是兩種心態，一是自尋煩惱，二是像伍子胥心情：「日暮路遠，倒行而逆施之於道也」。

慶幸兩者都不是，有情眾生，煩惱夠多了，豈能一尋再覓？倒是日暮路遠有點近似學海無涯之意。一個學者或創作者的成就，不在於他的完成，而在於永不窮盡的追尋與發現。一顆活潑的文心，就是不甘心。課程進度表是按照這書完稿後的一部分大綱設計出來的。所謂大部分是指本書原下半部談外貿瓷，結果由於中國風牽涉太廣，從17世紀直落19世紀，更因19世紀的中國貿易（China Trade）除了出口茶葉、絲綢、香料、瓷器外，還包括大量中國民俗水彩、粉彩、樹膠彩畫，分別繪製在蓪草紙、宣紙、油布、玻璃上，讓中國風從早期故意的誤讀，轉變為向東方學習並認識真正的東方。更令人驚愕的是，西方人除了船堅炮利，醫學、宗教、教育開啟帶動中國民智思想與科技知識外，中國人也在藝術繪畫接受西洋畫法的透視法與暈染作用，以及在植物科學要求的魚禽花鳥科學繪圖製作。這種中西文化的緊密互動，讓一生從事比較文學研究的我，一時瞠目結舌，興奮莫名。

於是當機立斷，課程上雖然儘量伸展入外貿瓷的民窯特性，以及德國麥森（Meissen）白瓷彩瓷的崛起，歐洲瓷國群雄並列，轉印瓷（transferred wares）大量複製，讓研究生進入一種宏觀的文化影響比較。外貿瓷的衰落，不是代表航運與科

荷蘭商人監督秤稱茶葉
或香的情況 1780
膠彩畫 35.5×30cm
奧地利國立圖書館藏

技知識的超越，更指向西方瓷器文化藝術的興
起，自給自足，形成每一個歐洲瓷國個別民族傳
統的傳承。

我本科是英美文學，但不知不覺已伸展入中
西藝術文化，雖是互相牽連，但由於牽扯太大，
開始像一個大學生那般從頭學習藝術史主修本
科，譬如巴洛克（baroque）與洛可可（rococo）
本來在歐洲文學也有所涉獵，甚至當年在西雅圖華盛頓大學比較文學研究所修過一門
「巴洛克詩歌研究」（Studies in Baroque Poetry），與17世紀的玄學詩人（metaphysical
poets）相提並論，更與美國的漢學家認同唐代詩人李商隱為巴洛克詩人。但在藝術史
上如何從華鐸（Antoine Watteau）與布欣（Francoise Boucher）的畫作帶出歐洲的中國
風風味，以及他們的誤讀或故意誤導，卻是需要閱覽群書後的個別思維。

家中郵箱又重新變成其門如市的書店，亞馬遜不在話下，遇到許多絕版的稀本書
更不恥下問，在網路二手書店也可買到，但說也奇怪，有些精明書商好像胸有成竹，
知道有些書有些人非買不可，價錢一點也不手軟，更毫無商洽餘地，這些書商有些遠
在東南亞、印度或英倫等地，郵資不菲，更是費時，但所謂千金難買心頭好，收到
書後那種急於翻閱喜悅，以及規劃日後如何分批閱讀應用於書寫，筆墨無法形容於萬
一。

於是開始發覺，尋求知識是我的解憂良藥，書寫是我的青春祕方。只要一天不停
止閱讀書寫，一天都是一個汲取知識的青春少年郎。有時覺得像在歐洲漫遊時碰到的
一些手拿地圖與背囊年輕人（有時在火車上也會碰到同樣的老先生老太太），更有在
博物館專心聆聽講解或觀賞的旅者，這些人與年齡無關，甚至比一些無所事事的中年
人或一事無成的偽學者、行政人員更年輕有為。真的，知識就是青春的泉源，也就是
我完成《中國風》一書的青春動力。

2013年夏天，我和南加大比較文學系同事狄亞士（Roberto Diaz）教授，他同時
也在西葡語文學系（Dept. of Spanish and Portuguese）任教，合開了一門出外遊學的
「無國籍疑難雜症」（Problems without Passports），有點像「無國籍醫生」（doctors
without borders）夏天到世界各地貧瘠國家進行義診。我們把十二個學生帶往香港澳
門邊走邊上課，同行還有一位比較文學助教，也就是前面提到修讀我「中國風」課程
的學生之一李安娜，她小時在台灣但卻在巴西長大，後又移居紐約，所以會說道地的
葡、西、英、中語，澳門對她來說，比非洲的剛果或莫三鼻給更具東西文化吸引力。
我們除了飽覽香港藝術博物館收藏19世紀中國南方蓪草紙畫及油畫真蹟，還有機會追

瓷器畫工在其作坊中繪飾茶罐情景
18世紀　膠彩畫

蹤殖民主義國家在各地的建築或街道遺跡，尤其是澳門各大教堂巴洛克或洛可可風格，不只是大三巴的聖保羅大教堂，就連遠在路環的聖方濟各沙勿略小堂（Chapel of Saint Francis Xavier）也深具中國風融西入中的巴洛克面貌。澳門是葡萄牙殖民地保留最完整當年風貌的一個中國市鎮，回歸前饒富中國南方風味，回歸後卻搖身一變而成極具葡萄牙飲食建築風光的美麗小鎮。有了中國風的認識，我一步步引導學生在博物館觀賞西方畫家留澳作品，包括名重一時的錢納利（George Chinnery）的油畫及素描，還帶他們到白鴿巢公園附近一訪基督徒墓園，瞻仰錢納利的墓碑遺址。

　　如前所云，當機立斷之餘，把外貿瓷切開，並停止於19世紀中國向西方輸出的「外貿畫」（export painting），塞翁失馬，焉知非福，本以為捨此拾彼，詎知無心插柳柳成蔭。我開始對存有僅一百餘年的蓪草紙畫產生濃厚興趣，並稍購集，發覺這類畫作竟是一種獨特藝術文類（genre），無論內容或技巧都獨具一格，傳承與創新兼備，許多無名畫家都是清末一時俊彥，自成一派，可稱「南方畫派」或因東印度公司的大量訂購而被拍賣行稱為「公司畫派」（Company School），成為我下一本專著《帆布與蓪草—19世紀中國繪畫》的藍本。

　　在視覺文化研究方面，《Chinoiserie, 中國風—貿易風動‧千帆東來》代表《瓷心一片》及《風格定器物》兩書後的一個新方向，有系統在文化藝術探討西方人如何從誤解東方到了解東方，東方人如何拒絕西方到接受西方。

　　這書也是我從東西文學、宗教、哲學與歷史研究一路走來的產品。2000年香港城市大學出版《利瑪竇入華及其他》，原意不僅是基督文明入華，而是本想建立一個「前五四」傳統。這方面與李歐梵的見解可謂「莫逆於心」，他對五四研究的層面極廣，前推晚清，後入鴛鴦蝴蝶，我也一直覺得五四文學運動不應始自1919年，應該前推向洋務運動、西書中譯、鴉片戰爭、甚至明末1600萬曆年間耶穌會士利瑪竇入華，把宗教真理附會科學真理，從而取得中國君主的信任。這研究方向一直做到清末小說和中國新小說的興起，以及西方自然主義優勝劣敗、適者生存理論在魯迅等人小說的影響。在這一階段同時，我的研究分歧轉向，由於多年對南中國海沉船海撈瓷與外貿瓷的注意，以及西方海上霸權興起與貿易，我希望能藉文物詮釋藝術與歷史。也就是說文物的產生，不只是歷史事實。它為何產生？牽涉到政治、歷史、文化、考古、藝術等因素。但又不想單從書寫文本入手，想從藝術史的視覺及物質文本來檢視中國

風這段歷史話語。歐洲法國路易十四天威鼎盛與亞洲康熙皇朝是一個適合的中西交匯點，歐洲三桅炮船自地中海駛出大西洋，繞過好望角來到印度洋，威逼利誘，到處殖民，正是後來林則徐奏摺描述的「此次士密等前來尋釁…無非恃其船堅炮利，以悍濟貪。」雖然最初達伽馬（Vasco da Gama）打著東來的旗號，只是尋求香料與基督徒。

本書架構分為三面，第一面敘述歐洲中國風起源與藝術傳承，對東方誤解可說是薩依德（Edward Said）的「東方主義」（Orientalism）最早發軔。第二面敘說西方開拓貿易同時，藉兩大古國印度與中國來認識東方，譬如東印度公司是一個官商團體、英使馬戛爾尼（George Macartney）使華的禮儀爭論。第三面為中國風末期認知，西方畫家亞歷山大、錢納利及其他畫者如何親身在華體驗生活，繪出真正的中國風味作品。更由於18、19世紀中國畫派（Chinese school）的蓬勃興起，帶給西洋人嶄新的東方視野，至今在英美兩國餘波不絕。這三面支架，構成一個完整三角形中國風時尚。

我如此「勇敢」用功學習不懈與書寫，原因還有何政廣先生多年對我的信心寵重厚愛，如良馬之遇伯樂，讓我在藝術世界恣意馳騁，闖出一張系列疆域地圖，汗水如血，日行千里，在此深深感謝。政廣兄不止細閱文稿，還悉心尋找更多適合圖片來搭配文字，錦上添花。如果沒有「藝術家出版社」精彩的美工設計與彩色印刷，光是文字閱讀，猶如盲人摸象，如石如杵、如甕如繩，各自不一。只有文字配合圖像，方窺全豹。

為什麼標題有幡然醒悟四字呢？那是指多年厭惡學院本位主義之餘，研究撰寫中國風時，幡然醒悟於自己的歸屬或無從歸屬。在學院裡，如果被認定是一個文學人（大不了是一個文化人），就不是藝術史人、考古史人或歷史人。當然這是別人認定，我不在乎，我行我素，我是一個文藝復興人，一個飄泊者，沒有家，四海為家，學術的歸宿亦如是。

《中國風》一書完成於先母舊居「逸仙雅居」，那是我精神生活的避風港，沒有遠山積雪，也沒夜曇來訪，許多冷寂良夜，清風不來，明月未照，只有一顆熾熱的心，與檀爐餘燼氤香，躍動閃爍，這就是完成這書的許多平靜、靜穆、寂靜無聲的夜晚，神遊物外，風動帆來，有一點喜悅，一點自豪，一點寧靜。

記於台北醫學大學　2014.4.12

國家圖書館出版品預行編目資料

中國風：貿易風動.千帆東來 / 張錯著.
-- 初版. -- 臺北市：藝術家，2014.06
192面；17X24公分

ISBN 978-986-282-128-2(平裝)

1.藝術評論　　　　2.文集

907　　　　　　　　　103007273

中國風

張錯／著

發 行 人　何政廣
主　　編　王庭玫
編　　輯　林容年
美　　編　張娟如
出 版 者　藝術家出版社
　　　　　台北市重慶南路一段147號6樓
　　　　　TEL：(02) 2371-9692　3
　　　　　FAX：(02) 2331-7096
郵政劃撥　01044798 藝術家雜誌社帳戶

總 經 銷　時報文化出版企業股份有限公司
　　　　　新北市中和區連城路134巷16號
　　　　　TEL：(02) 2306-6842
南區代理　台南市西門路一段223巷10弄26號
　　　　　TEL：(06) 261-7268
　　　　　FAX：(06) 263-7698

製版印刷　新豪華彩色製版印刷股份有限公司
初　　版　2014年 6月
定　　價　新台幣360元
I S B N　978-986-282-128-2